Zum Geleit

Zu den Aufgaben des Deutschen Zentrums Kulturgutverluste zählt auch, die Aufklärung des Entzugs von Kunstwerken und Kulturgütern in der Sowjetischen Besatzungszone (SBZ) und in der DDR zu befördern. Die rechtlichen Rahmenbedingungen dafür unterscheiden sich jedoch deutlich von denen für die Provenienzforschung und für Restitutionen im Zusammenhang mit dem Kulturgutraub im NS-System. So beziehen sich die »Washingtoner Prinzipien« von 1998 und die »Gemeinsame Erklärung« von 1999 explizit nicht auf Entzugskontexte nach dem Ende des Zweiten Weltkriegs und des NS-Staates. Für die Zeiträume von 1945 bis 1949 und von 1949 bis 1990 gibt es hingegen jeweils eigene gesetzliche Regelungen (Entschädigungs- und Ausgleichsleistungsgesetz beziehungsweise Gesetz zur Regelung offener Vermögensfragen).

Zum Entzug von Kunstwerken und anderen Kulturgütern in dieser Zeit liegen bis jetzt nur relativ wenige gesicherte und noch weniger veröffentlichte Fakten vor. Dass neben anderen Behörden das Ministerium für Staatssicherheit eine tragende Rolle spielte und dessen Oberst Alexander Schalck-Golodkowski seit den 1970er Jahren als graue Eminenz die Fäden zog, trägt zu vielerlei Spekulationen bei. So war es eine logische Konsequenz für das Deutsche Zentrum Kulturgutverluste, den Schwerpunkt seiner Tätigkeit zunächst auf die Grundlagenforschung, in Kooperation mit kompetenten wissenschaftlichen Partnern, zu legen. Koordinator dieser Forschungsprojekte von Seiten des Zentrums ist der wissenschaftliche Referent Mathias Deinert.

Dieses Heft von *Provenienz & Forschung* stellt erste Zwischenergebnisse der Pilotprojekte vor, die bereits jetzt erwarten lassen, dass unsere Sicht auf den Entzug von Kulturgütern in der SBZ und der DDR erheblich erweitert werden wird. Außerdem wird die Archivlage zu dieser Thematik im Heft diskutiert, etwa hinsichtlich des Bundesarchivs in Berlin und der Behörde des Bundesbeauftragten für die Stasi-Unterlagen (BStU) oder auch eines Landesarchivs.

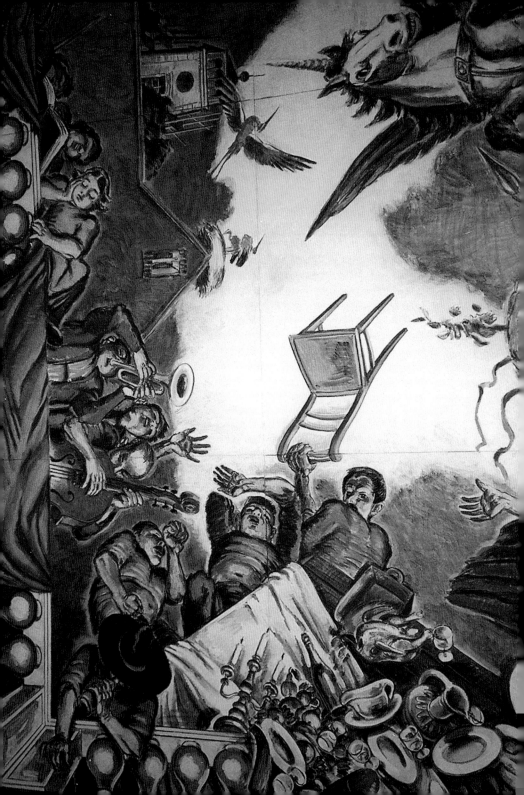

Einschlägige Aktivitäten und Erfahrungen von anderen Institutionen, unabhängig von einer Kooperation mit dem Zentrum, werden außerdem vorgestellt.

Ausdrücklich zu betonen ist allerdings, dass mit der Förderung und Anregung von Projekten zum Entzug von Kulturgütern in der SBZ und der DDR keinerlei Konkurrenz zu der zentralen Gründungsaufgabe des Deutschen Zentrums Kulturgutverluste, der Aufklärung des NS-Kulturgutraubs, besteht. Diese wird weiterhin den Mittelpunkt bilden. Man kann die beiden Unrechts-Kontexte nicht gleichsetzen und nicht gegeneinander aufwiegen. Die Unterschiedlichkeit der rechtlichen Rahmenbedingungen erlaubt auch keine simplen Übertragungen von dem einen auf das andere Feld. Wohl aber gibt es Synergien in methodischen Fragen und bisweilen sogar Fallkonstellationen, bei denen ein Entzug zwischen 1933 und 1945 seine Fortsetzung nach dem Ende des Zweiten Weltkriegs fand.

Bevor nun aber vielleicht manche Leserinnen und Leser zwischen Konstanz und Kiel, zwischen Krefeld und Kassel dieses Heft beiseitelegen, da sie hier ein reines »Ost-Thema« der neuen Bundesländer vermuten, sei ein wichtiger Hinweis gestattet: Viele staatliche Entzugsmaßnahmen in der DDR hatten den alleinigen Zweck der Devisengewinnung. Kunstwerke, Antiquitäten, Bücher etc. sollten nicht die dortigen Museen und Bibliotheken füllen, sondern wurden gegen Devisen in die Bundesrepublik und andere westliche Staaten verkauft – und manches Stück davon dürfte sich dort auch heute noch in Museen, Bibliotheken und auch Privatsammlungen befinden.

PROF. DR. GILBERT LUPFER,
DEUTSCHES ZENTRUM KULTURGUTVERLUSTE,
MAGDEBURG

Ronald Paris · Die Bauern
des Sozialismus feiern ·
1987 · Deckengemälde
im Gutshaus »Salve« in
Groß Machnow (Detail)

Forschungs-
kooperationen

HELGE HEIDEMEYER*

Spuren von Kulturgutentziehungen in den Akten des Ministeriums für Staatssicherheit

Zur Erstellung eines Spezialinventars

Die Debatte über Kulturgutentziehungen fokussiert bislang vorwiegend auf die Zeit des Nationalsozialismus. Inzwischen wandte sich die Aufmerksamkeit der Provenienzforschung aber auch der DDR und der Sowjetischen Besatzungszeit zu. Zwei Hauptphasen, in denen Kunst- und Kulturgegenstände sowie Vermögenswerte unrechtmäßig entzogen worden waren, lagen dabei schon lange offen: Dies war die Zeit unmittelbar nach dem Kriegsende einerseits, in der Wertgegenstände in großem Ausmaß vor allem in die Sowjetunion abtransportiert wurden, und die Veräußerung von Kunst- und Kulturgütern in den 1980er Jahren zum Zweck der Devisenbeschaffung andererseits (Abb. 1). Daneben ist die Kenntnis von einigen spektakulären staatlichen Operationen wie der Aktion »Licht« 1962, bei der DDR-weit Wertgegenstände und Dokumente zunächst in Banken, nachfolgend auch in ehemaligen Privatvillen, Archiven und Museen durch das Ministerium für Staatssicherheit (MfS) beschlagnahmt wurden, in Grundzügen vorhanden.[1] Zu diesen Maßnahmen und Aktionen fehlt bisher jedoch eine systematisch auf Archivbeständen gestützte Aufarbeitung.

Diesbezügliche Grundlagenforschung gehört seit 2017 zu den Aufgaben des Deutschen Zentrums Kulturgutverluste. Eine Arbeitsgruppe von Fachleuten lotete hier zunächst aus, welche Forschungsfelder am dringendsten zu bearbeiten wären. Dabei stellte sich heraus, dass noch nicht einmal die Grundlagen für eine systematische Provenienzforschung gelegt sind, nämlich der problemlose Zugang

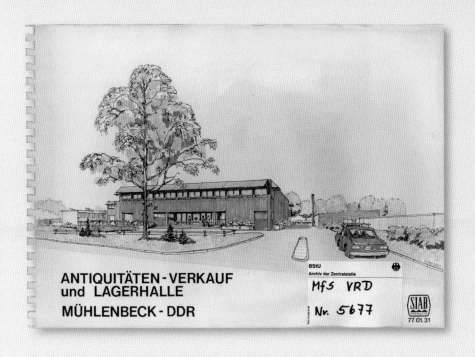

ANTIQUITÄTEN-VERKAUF
und LAGERHALLE
MÜHLENBECK-DDR

1
Bauskizze für einen
Verkaufs- und Lager-
komplex für den Anti-
quitätenhandel in
Mühlenbeck bei Berlin ·
Deckblatt der Skizzen-
mappe eines schwedi-
schen Ingenieurbüros ·
o. D. · BStU, MfS, VRD,
Nr. 5677

zu den einschlägigen Beständen in den großen Archiven. Eine Zu-
sammenarbeit des Zentrums mit dem Bundesarchiv und dem Bun-
desbeauftragten für die Unterlagen des Staatssicherheitsdienstes
der ehemaligen DDR (BStU) soll diesen Missstand mildern.

Dass es eine Beteiligung des MfS gerade bei den erwähnten
Maßnahmen und Aktionen gegeben hat, kann durch die bisherigen
Kenntnisse als gesichert gelten. Die Devisenbeschaffung selbst lag
demgegenüber unmittelbar in den Händen des Bereichs Kommer-
zielle Koordinierung, der zwar von einem Offizier im besonderen
Einsatz (OibE) des MfS, Alexander Schalck-Golodkowski, geleitet
wurde, aber in Wirtschaftsfragen dem entsprechenden Sekretär des
Zentralkomitees der SED, Günter Mittag, unterstellt war. Daneben
existierte jedoch innerhalb des MfS eine eigene Struktureinheit, die
den Bereich überwachte: die Arbeitsgruppe Bereich Kommerzielle
Koordinierung. Beim BStU lagern einschlägige Unterlagen.

Seit September 2017 betreibt der BStU in Kooperation mit dem
Zentrum ein Projekt zur Erstellung eines Spezialinventars, das den
Forscherinnen und Forschern den Weg zu einschlägigen Akten ver-
einfachen soll. Ziel des Projekts ist es, einen raschen und verlässlichen

Zugang zu Aktenbeständen, die die Staatssicherheit zu entsprechenden Komplexen angelegt hat, zu ermöglichen, weitergehender Forschung also die Türen zu öffnen.[2] Ohne ein Spezialinventar steht die Forschung vor Problemen, weil das Ablageprinzip des MfS ein personenbezogenes ist, kein sachthematisches, sodass für die hier im Vordergrund stehende Frage nach Kunst- und Kulturgegenständen nicht unmittelbar systematisch gesucht werden kann. Daher müssen Zugänge gerade in jene Bestände geschaffen werden, die noch nicht nach archivischen Grundsätzen bearbeitet und verzeichnet sind. Das sind etwa die Hälfte der Akten, die der BStU verwahrt.

Zunächst muss aber ein Blick auf den Bestand des Stasi-Unterlagenarchivs als Ganzes und den Stand der Erschließung gerichtet werden. Die Akten, die im Winter 1989/90 von der Bürgerbewegung gesichert wurden, sind in zwei etwa gleich große Hälften unterteilt: auf der einen Seite die bereits vom MfS, Abteilung XII, deponierten Ablagen, das ist die Registratur der Geheimpolizei (das MfS besaß kein Archiv im eigentlichen Sinne!). Dieser Bestand war und ist über die Findmittel des MfS weitgehend personenbezogen recherchierbar – auf dem Weg, den schon die Geheimpolizei für ihre Arbeit benötigte. Dieser Bestand ist in den vergangenen Jahren im Wesentlichen nicht nach archivischen Grundsätzen bearbeitet und erschlossen worden. Das lag daran, dass auf der anderen Seite etwa gleichviel Material in den Büros der Mitarbeiter des Staatssicherheitsdienstes lagerte, die sogenannten Akten der Diensteinheiten, die überhaupt nicht zugänglich waren. Deshalb konzentrierte sich die Erschließung zunächst auf diese Akten. Sie sind nun weitgehend nach archivischen Prinzipien erschlossen und somit sachthematisch und personenbezogen recherchierbar. Vor diesem Hintergrund ist klar, dass sich auch die Erstellung des Spezialinventars zu Kulturgutentziehungen in zwei sehr unterschiedlichen Schritten vollzieht, die insbesondere im Aufwand voneinander abweichen, mit dem der jeweilige Teil des Inventars erarbeitet werden kann.

Die Akten der Diensteinheiten können über die üblichen elektronischen Findmittel durchsucht werden.[3] Mithilfe des hauseigenen Sachaktenerschließungsprogramms (SAE) und verschiedener Suchstrategien über Schlagworte und Bestandsklassifikationen wurde sowohl in den Beständen der ministeriellen Überlieferung als auch in denen der Bezirksverwaltungen und Kreisdienststellen nach relevanten Unterlagen recherchiert. Die dabei erzielten Trefferlisten fanden Eingang in mehrere Dateien in findbuchähnlicher Form, mit Angaben von Archivsignatur, Titel, Enthält-Vermerk und

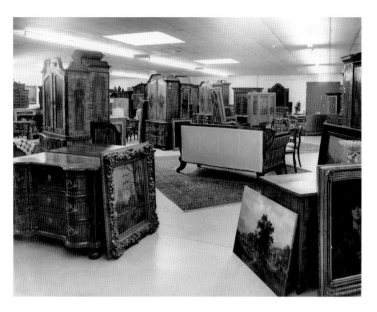

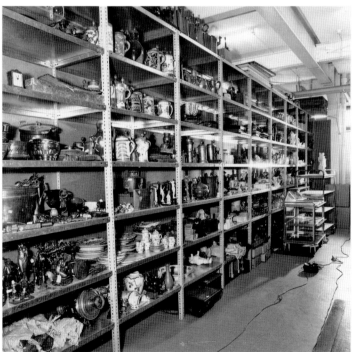

2 und 3
Blick in die Verkaufs-
und Lagerhallen in
Mühlenbeck · 1980er
Jahre · BStU, MfS,
AU 10611/87, Bl. 156
und 162

In Mühlenbeck im
Norden Berlins betrieb
die Kunst und Antiqui-
täten GmbH (KuA) in
den 1980er Jahren
ein Verkaufslager. Die
für den Verkauf in die
Bundesrepublik und
andere westliche
Länder bestimmten
Gegenstände waren
zuvor oft Eigentum
privater Sammler und
Händler. Sie gelangten
vielfach durch frag-
würdige Praktiken in
den Besitz der DDR-
Außenhandelsfirma
KuA. In den Unterlagen
der Staatssicherheit
lässt sich mitunter der
Weg einzelner Gegen-
stände oder ganzer
Sammlungen bis in
das Lager verfolgen,
der weitere Verbleib
aber bislang nur in
Einzelfällen rekonstru-
ieren.

Laufzeit. Auf diese Weise konnten etwa 2 000 Aktensignaturen ermittelt werden, die einen mit Kulturgutentzug in Zusammenhang stehenden Eintrag in ihrer Verzeichnung aufweisen. Solange die archivischen Erschließungsarbeiten fortgesetzt werden, ist mit weiteren Funden zu rechnen, die bei der Recherche bisher noch nicht berücksichtigt werden konnten.

Deutlich aufwendiger ist die Ermittlung von »Treffern« für die Bedürfnisse der Provenienzforschung in den bereits vom MfS archivierten Ablagen. Weil hier nur personenbezogen recherchiert werden kann, müssen zunächst die Personen identifiziert werden, bei denen man entsprechende Informationen erwartet: Das sind Stasi-Mitarbeiter, die in den entsprechenden Bereichen tätig waren, wie auch Kunstsammler, Museumsdirektoren, Gutachter und Antiquitätenhändler sowie »Republikflüchtige« und (oft fingierte) Steuerschuldner, denen ihr Eigentum entzogen wurde. Gerade Sammler und Händler gerieten schnell in den Verdacht der Steuerhinterziehung, des Schmuggels oder gar einer geplanten »Republikflucht«. Aus diesem Verdacht konnten Ermittlungsverfahren des Zolls, der Polizei und des MfS resultieren. In jedem Einzelfall muss geprüft werden, ob zu der betreffenden Person auch Akten angelegt wurden. Ist das der Fall, so müssen die Archivalien daraufhin gesichtet werden, ob die Unterlagen im Sinne der Fragestellung ergiebig sind und nicht ausschließlich andere Sachverhalte beinhalten. Erst wenn auch diese Frage positiv beantwortet ist, kann die Signatur in das Spezialinventar Eingang finden.

Durch diese Art des Zugangs ist es unmöglich, eine auch nur annähernde Vollständigkeit zu erreichen. Der Rechercheaufwand ist zu groß, als dass man alle Akten zu in Frage kommenden Personennamen durchgehen könnte. Zudem wird die Auswahl der Personen auch bei klarer Umgrenzung eines bestimmten Personenkreises stets ein Element der Zufälligkeit beinhalten. Bisher zeichnet sich ab, dass die Beschlagnahme bestimmter Kunst- und Wertgegenstände zwar dokumentiert ist, oft aber nur eine indifferente Beschreibung schriftlich festgehalten wurde (zum Beispiel »Ölgemälde mit Bauernlandschaft, vermutl. 18. Jahrhundert«; Abb. 2 und 3). Nach in solcher Art beschriebenen Gegenständen weiter zu recherchieren, ist schwierig, zumal die bisher bekanntgewordenen Unterlagen keine geordnete Nachweisführung zum weiteren Umgang mit den entzogenen Objekten erkennen lassen.

Um diese Nachteile des nur unvollständigen Zugangs aufzuwiegen, versucht das Projekt mithilfe von Hinweisen von Mitarbeite-

rinnen und Mitarbeitern des BStU, die während ihrer Arbeit auf entsprechende Sachverhalte in den Akten gestoßen sind, blinde Flecken zu erhellen. Auch dieser Weg ist wiederum von Zufälligkeiten geprägt, doch verdeutlicht er zukünftigen Nutzern, dass sehr verschiedene Ansätze zu einem Rechercheerfolg führen können.

Schon diese kurzen Ausführungen machen deutlich: Eine Vollständigkeit bei der Erstellung des Spezialinventars »Kulturgutentziehungen« in den Beständen des BStU kann nicht erreichbar sein. Der Wert des Projekts besteht darin, dass zukünftige Nutzer Wege in die Akten beim BStU aufgezeigt bekommen, die ihnen die Recherche erleichtern. Zugleich sehen sie anhand der durchrecherchierten und dokumentierten Fälle, welche Ergebnisse sich beim Blick in die Hinterlassenschaft des MfS erwarten lassen. Das mag schon bei der Konzeption von Forschungsprojekten hilfreich sein.

* Unter Mitarbeit von Ralf Blum und Arno Polzin.
1 Vgl. dazu auch den Beitrag von Thomas Widera in diesem Heft.
2 An dem Projekt arbeiten ein Archivar und ein Wissenschaftler.
3 Vgl. www.bstu.de/archiv/bestandsuebersichten/bestaende-und-teilbestaende-des-stasi-unterlagen-archivs (5.12.2018).

Dr. Helge Heidemeyer ist Leiter der Abteilung Bildung und Forschung beim Bundesbeauftragten für die Unterlagen des Staatssicherheitsdienstes der ehemaligen DDR.

Das Pilotprojekt »Erstellung eines Spezialinventars für ausgewählte Aktenbestände des MfS zu Entziehungen von Kunst- und Kulturgut in SBZ und DDR unter dem Aspekt der Provenienzforschung« ist eine Kooperation des Deutschen Zentrums Kulturgutverluste mit dem Bundesbeauftragten für die Unterlagen des Staatssicherheitsdienstes der ehemaligen DDR (BStU) von September 2017 bis Februar 2018 und von April 2018 bis September 2019.

THOMAS WIDERA

Die MfS-Aktion »Licht« 1962

Das vom Deutschen Zentrum Kulturgutverluste initiierte und geförderte Forschungsvorhaben »Die MfS-Aktion ›Licht‹ 1962« des Hannah-Arendt-Instituts für Totalitarismusforschung e.V. an der Technischen Universität Dresden (HAIT) ist ein Pilotprojekt zur Grundlagenforschung über Kulturgutverluste in der DDR zwischen 1949 und 1989. Im Januar 1962 durchsuchte das Ministerium für Staatssicherheit (MfS) unter dem Decknamen »Licht« in Banken und ehemaligen Finanzinstituten auf dem gesamten DDR-Territorium tausende seit dem Zweiten Weltkrieg unberührt gebliebene Schließfächer, Tresore und Safes. Bei dem streng geheimen Vorhaben wurden auch die Schließfächer aller in die Bundesrepublik geflüchteten Personen geöffnet. Deren Besitz konfiszierten die staatlichen Behörden der DDR. Mitarbeiter des MfS entnahmen den Depots Wertgegenstände, Wertpapiere und Dokumente: Antiquitäten, Aktien, Schmuck, Kunstwerke, wertvolles Porzellan und Besteck, Sparbücher, Unterlagen von Privatpersonen, von Firmen und Behörden (Abb. 1 und 2). Wertsachen sollten zum Verkauf gegen Devisen an das Finanzministerium abgegeben werden. Doch die MfS-Offiziere interessierten sich nicht nur dafür. Sie suchten in den Depots außerdem nach Unterlagen aus der Zeit des Nationalsozialismus, nach Hinweisen auf geflohene politische Gegner und untergetauchte Nationalsozialisten.

Im Mittelpunkt des Forschungsprojekts stehen die durch das MfS entzogenen Kunst- und Kulturgüter und die davon betroffenen Eigentümer, die ausführenden Behörden sowie die Verantwortlichen in Politik, Kultur und Gesellschaft. Da die Erforschung des staatlich betriebenen Entzugs von Kunst- und Kulturgut in der DDR noch ganz am Anfang steht, ist der Bedarf an systematischer Forschung zum historischen Hintergrund, zu den beteiligten Institutionen, zu den Strukturen und Methoden, den Akteuren, den Nutznießern und den Folgen entsprechend groß. Es muss geprüft werden, welche Instrumente die Finanzbehörden und andere staatliche Organe der DDR

entwickelten, um Kunst- und Kulturgut zu entziehen. Erstmals hatten sie bei der Bodenreform Kunstwerke und Antiquitäten in großer Zahl in staatlichen Besitz überführt (»Schlossbergung«).[1] Später nahmen das Ministerium der Finanzen, die Volkspolizei und das MfS die enge Verflechtung des Kunstsammelns und des Kunsthandels zum Anlass, Eigentümer zu kriminalisieren und ihren Besitz zu konfiszieren.[2]

Die wissenschaftliche Aufarbeitung der Aktion »Licht« zielt auf die umfassende Analyse der strukturellen Voraussetzungen des Entzugs von Kulturgut und der dabei verfolgten Absichten. Sämtliche Informationen über die Objekte, zu deren Verbleib und zu Verkaufserlösen werden systematisch erfasst, registriert und für die Dokumentation aufbereitet. Von besonderem Interesse dabei sind die Abläufe, Apparate und Personen einschließlich der Gutachter, deren Interaktionen, Handlungsinitiativen und Gestaltungsspielräume.

Die Aktion »Licht« begann am 3. Januar 1962 mit der zentralen Einweisung der MfS-Bezirkschefs durch den Minister für Staatssicherheit, Erich Mielke. Am folgenden Tag setzten die Vorbereitungen in den Bezirken mit der Konstituierung von Einsatzgruppen des MfS ein. Diese bestimmten Mitarbeiter der MfS-Bezirksverwaltungen für die einzelnen Kreise und wiesen ihnen die Aufgaben zu. Ferner wählten sie die politisch zuverlässigen Behördenmitarbeiter der staatlichen Finanzorgane in den Räten der Bezirke für die Aktion »Licht« aus. Deren fachliche Kompetenz benötigte das MfS für eine sachgerechte Beurteilung finanztechnischer Zusammenhänge und juristischer Fragen. Die Aktion sollte in allen Bezirken und Kreisen der DDR zeitgleich beginnen, entsprechend hoch war der Bedarf an Personal.

Am 5. Januar erfolgte die Anleitung der MfS-Kreisdienststellenleiter. Sie wurden von den MfS-Bezirkschefs in die Bezirksstadt einbestellt und über die komplexen Aufgaben des Auftrags informiert. Die Bezirke trugen die Verantwortung, ihre Mitwirkung bestand in der Oberaufsicht, Anleitung und Kontrolle sowie in der Entgegennahme der Berichte zur Aktion und deren Zusammenfassung. Die MfS-Kreisdienststellen mussten die Überprüfung von Schließfächern in Sparkassen- und Bankfilialen exakt nach den Vorgaben der Bezirksverwaltungen realisieren, entsprechende Pläne erstellen und die allgemeinen Anordnungen des Ministeriums den konkreten lokalen Bedingungen anpassen. Es entstanden Einsatzpläne, Festlegungen zur Reihenfolge der abzuarbeitenden Bankfilialen und -liegenschaften, zu den Einsatzgruppen, zu Bereitschaftsdiensten und zur Verpflegung, Übersichten der zu durchsuchenden Gebäude von Sparkassen und Banken, Listen mit Fahrbereitschaften.

1
Einige der zahlreichen
historischen personen-
bezogenen Dokumente
aus dem Sächsischen
Staatsarchiv – Staats-
archiv Leipzig, die ver-
mutlich aus der Aktion
»Licht« stammen

Die Offiziere der MfS-Kreisdienststellen arbeiteten minutiös die Abläufe aus. Geheimhaltung genoss oberste Priorität, allein die Ersten Sekretäre der SED-Bezirksleitungen und die Vorsitzenden der Räte des Bezirkes sowie die Ersten SED-Kreissekretäre durften eingeweiht werden. Sie spielten eine Schlüsselrolle dabei, die Bankangestellten zur Mitarbeit zu gewinnen. Die SED-Kreissekretäre erteilten den Direktoren von Sparkassen- und Bankfilialen sowie den aus den staatlichen Organen hinzugezogenen Finanzmitarbeitern den Parteiauftrag, mit dem MfS zusammenzuarbeiten und die für den Finanzsektor geltenden Bestimmungen wie das Bankgeheimnis und allgemeine Rechtsgrundsätze zu missachten.

Die Durchsuchung der Banken und Sparkassen am 6. und 7. Januar 1962 konzentrierte sich auf den aktiven Finanzsektor. Betroffen waren die noch oder wieder tätigen Banken und Sparkassen – im Gegensatz zu den Altbanken auf Trümmergrundstücken oder den ehemaligen, inzwischen als Kindergarten, Kulturhaus und anderweitig genutzten Bankgebäuden. Die verantwortlichen MfS-Offiziere

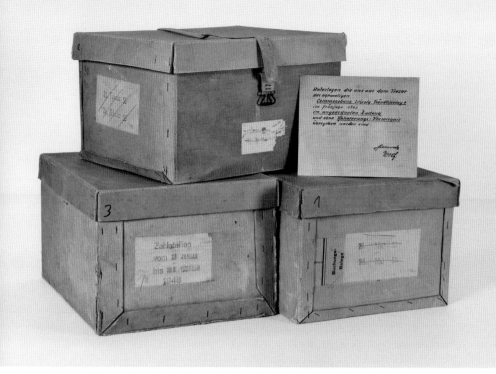

Im Sächsischen Staatsarchiv – Staatsarchiv Leipzig werden Unterlagen privater Provenienz aufbewahrt, die mit der Abgabe von Bankunterlagen vor 1989 in das Staatsarchiv gelangten. Durch die Forschung von Thomas Widera zur MfS-Aktion »Licht« verdichteten sich Hinweise, dass es sich um Dokumente handelt, die im Zuge dieser MfS-Aktion 1962 illegal aus nachrichtenlosen Schließfächern der Commerzbank, Filiale Leipzig, geräumt wurden. Das Staatsarchiv hat die Unterlagen daher im Herbst 2018 dem Bestand 21016 Commerzbank, Filiale Leipzig, zugeteilt und gesondert als Dokumente privater Provenienz im online recherchierbaren Archivinformationssystem ausgewiesen. Zuvor wurden die völlig ungeordnet vorliegenden Dokumente soweit möglich sortiert und nach Namen erfasst.

2
In diesen drei Kartons befanden sich die möglicherweise aus der Aktion »Licht« stammenden Unterlagen vor der Übergabe an das Staatsarchiv. Der dazugehörige Übergabebeleg bezieht sich auf einen Vorgang »im Frühjahr 1963«, ist selbst aber nicht datiert.

verbrachten die entnommenen und protokollierten Depotinhalte zur Zwischenlagerung in große Tresore örtlicher Filialen der Deutschen Notenbank. In höchster Eile verfassten sie ihre Berichte und warteten die nächsten Weisungen ab, die sie kurz darauf erreichten. Da Minister Mielke schon am 9. Januar die Fortsetzung der Aktion »Licht« anordnete, ist davon auszugehen, dass er von Anbeginn ihre Weiterführung beabsichtigte, die im Wesentlichen auf eine erhebliche Ausweitung der Durchsuchungen hinauslief. In einer zweiten und dritten Stufe der Aktion sollten Gebäude ehemaliger Banken und weitere Objekte zuerst erkundet und bei vorliegenden Verdachtsmomenten gleichfalls durchsucht werden. Ob in Gutshöfen, Burgruinen, Fabrikgebäuden, Kellern oder unterirdischen Gängen, in Höhlen, Bergwerksanlagen, in Verliesen von Schlössern und Burgen – die MfS-Mitarbeiter suchten überall dort, wo sie Verstecke vermuteten oder verfolgten Hinweise auf verborgenes Hab und Gut. Nach einer ersten Schätzung der entnommenen Werte vor Ort organisierte das MfS die Abholung der Verwahrstücke und Dokumente aus den Bezirksstädten und den Transport nach Berlin bis Mitte Februar.

Mitarbeiter des MfS und der Tresorverwaltung des Finanzministeriums sichteten, sortierten und bewerteten in den folgenden Wochen und Monaten das Gut bis zur endgültigen Übergabe an die Tresorverwaltung im Oktober 1962. Überwiegend handelte es sich um Schmuck im Schätzwert von 1,4 Millionen Mark, um etwa 1 000 Positionen Kuchengabeln, Kaffeelöffel, andere Besteckteile und Korpuswaren im Wert von 162 000 Mark sowie um Briefmarkensammlungen mit einem Katalogwert von 630 000 Mark. Außerdem umfasste die Liste 180 Gemälde, zehn Kupferstiche, 60 Radierungen, 100 Handschriften und historische Dokumente.[3] Die »Verwertung« der durch das MfS entnommenen Wertsachen, Kunst- und Kulturgüter kam nur schleppend in Gang und die Erwartung einer raschen Erwirtschaftung von Gewinnen erfüllte sich nicht.

Da bei dem derzeitigen Stand der Erforschung des Entzugskomplexes der Aktion »Licht« kein Gesamtüberblick existiert, lässt sich die Einbeziehung von Museen und Archiven nicht abschließend beurteilen. Es gibt sowohl Anhaltspunkte dafür, dass erwogen wurde, Kunst- und Kulturgut an Museen abzugeben oder Archivalien den staatlichen Archiven anzubieten, als auch konkrete Nachweise, dass solches Verwahrgut aus Archiven beschlagnahmt und abtransportiert wurde wie im Landesarchiv Altenburg und im Staatsarchiv Schwerin.[4] Vorliegende Indizien zu Dokumenten privater Provenienz aus nachrichtenlosen Schließfächern im Staatsarchiv Leipzig lassen die Schlussfolge-

rung zu, dass sie aus der Entnahme des MfS bei der Aktion »Licht« in das Archiv gelangten.[5] Der vom MfS als »nicht operativ auswertbar« bezeichnete Inhalt der Schließfächer – es habe sich um »private Briefschaften, Fotoalben, persönliche Urkunden« und anderes gehandelt – sei laut Anweisung beschlagnahmt und eingezogen worden.[6]

Zu diesen und anderen Fragen im Forschungsvorhaben veranstaltete das HAIT in Kooperation mit dem Zentrum am 11. September 2018 einen Workshop (vgl. S. 66 – 68). An dem Arbeitsgespräch beteiligten sich Wissenschaftlerinnen und Wissenschaftler aus Museen, Archiven und anderen Institutionen, die sich mit Kulturgutentziehungen in der DDR befassen. Sie diskutierten in mehreren Gesprächsrunden erste Ergebnisse von Forschungen, methodische Probleme bei der Erschließung von Quellen und ihrer Interpretation, Fragen der historischen Kontextualisierung und der Forschungsperspektiven. Über die zahlreichen neuen Aspekte hinaus zeigte sich ein großer Bedarf bei der weiteren Diskussion von Forschungsfragen und zum wissenschaftlichen Austausch darüber. Nach Abschluss des Projektes zur Aktion »Licht« werden auch diese neuen Forschungsergebnisse in die weitergehenden Debatten einfließen.

1 Thomas Rudert, Gilbert Lupfer: Die »Schlossbergung« in Sachsen als Teil der Bodenreform 1945/46 und die Staatlichen Kunstsammlungen Dresden, in: Dresdener Kunstblätter 56 (2012), Nr. 2, S. 114 – 122. Vgl. auch den Beitrag von Jan Scheunemann in diesem Heft.
2 Vgl. Ulf Bischof: Die Kunst und Antiquitäten GmbH im Bereich Kommerzielle Koordinierung, Berlin 2003; Günter Blutke: Obskure Geschäfte mit Kunst und Antiquitäten. Ein Kriminalreport, 2., veränderte Aufl., Berlin 1994.
3 Vgl. Übergabe-/Übernahme-Protokoll der Tresorverwaltung, undatiert [bestätigt am 13.10.1962], Bundesbeauftragter für die Unterlagen des Staatssicherheitsdienstes der DDR (BStU), ZA, MfS, HA XVIII, Bd. 13327, Bl. 18 – 120.
4 Heinz Wießner: Archivalienraub im Staatsauftrag. Die Beschlagnahme von Archivbeständen im Landesarchiv Altenburg durch das Ministerium für Staatssicherheit im Januar 1962, in: Michael Gockel, Volker Wahl (Hg.): Thüringische Forschungen. Festschrift für Hans Eberhardt zum 85. Geburtstag am 25. September 1993, Weimar 1993, S. 593 – 612; Andreas Röpcke: Politik vor Fachlichkeit. Die Absetzung des Schweriner Archivdirektors Dr. Hugo Cordshagen 1964, in: Archivalische Zeitschrift 88 (2006), S. 762 – 775.
5 Für den Hinweis danke ich Thekla Kluttig, Sächsisches Staatsarchiv – Staatsarchiv Leipzig.
6 Bericht der Kreisdienststelle Leipzig-Stadt zur Aktion »Licht«, 5.2.1962, BStU, Ast Leipzig, BV Leipzig, Leitung 1740, Bl. 109 – 113.

..

Dr. Thomas Widera ist wissenschaftlicher Mitarbeiter im Hannah-Arendt-Institut für Totalitarismusforschung e.V. an der Technischen Universität Dresden.

..

Das Pilotprojekt »Die MfS-Aktion ›Licht‹ 1962« ist eine Kooperation des Deutschen Zentrums Kulturgutverluste mit dem Hannah-Arendt-Institut für Totalitarismusforschung e.V. an der Technischen Universität Dresden von September 2017 bis August 2019.

..

ALEXANDER SACHSE

»… komme nicht mehr zurück in die DDR«

Pilotprojekt zur Recherche kritischer Provenienzen aus der Zeit zwischen 1945 und 1990 in brandenburgischen Museen

Im Jahr 1947 verließ die großbürgerliche Familie Kelchhäuser Frankfurt (Oder) in Richtung Westen, wobei sie einen großen Teil ihres Haushalts zurücklassen musste. Die wertvollen Möbel sowie einige weitere Stücke (Zinngeschirr, Zierteller, eine Lampe) nahmen eine Frau namens Martha P. und eine Familie K. in ihre Obhut.[1] Ordnungsgemäß informierte Martha P. umgehend die Frankfurter Stadtverwaltung darüber, dass sie im Besitz von »echten Möbeln« sei, die einer »Frau Kelchhäuser […] in Westdeutschland gehören«.[2] Im Juli 1964 kam die Kulturverwaltung der Stadt Frankfurt (Oder) auf die Angelegenheit zurück. In einer »Niederschrift« ließ sich der damalige Leiter des Bezirksmuseums Frankfurt (Oder) (seit 1969 Museum Viadrina), Ernst Walter Huth, von Frau P. den Besitz der verschiedenen Objekte bestätigen, nicht ohne noch einmal darauf hinzuweisen, »daß es sich in diesem Falle um Volkseigentum handelt«. Ein Teil der Sachen – fünf Stühle von 1760 und eine schmiedeeiserne elektrische Lampe – wurde wenige Tage danach durch Mitarbeiter des Museums abgeholt. Martha P. war dazu angehalten, die restlichen Dinge pfleglich zu behandeln und »bei Bedarf dem Museum vollständig zu übergeben«. Gleichzeitig kaufte das Museum fünf weitere Stühle (flämisch, 1760) aus dem Haushalt der Kelchhäusers von Familie K. für 40 Mark. Die Stühle und die Lampe wurden 1967 mit der Herkunftsangabe »Fam. Kelchhäuser, Republikflucht«, »Fam. Kelchhäuser, Ffo.« und »Nachlaß Kelchhäuser« inventarisiert.[3]

Am 29. November 1974 wandte sich das Museum Viadrina erneut an Martha P.: Für eine geplante Ausstellung benötige man nun

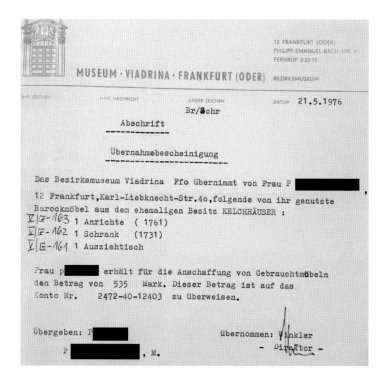

auch dringend die restlichen Objekte.[4] Dies stellte ein unerwartetes Problem dar: Martha P. wollte – beziehungsweise konnte – die Möbel nicht ohne Weiteres herausgeben, weil sie diese im Haushalt in Benutzung hatte und Ersatz nur schwierig zu beschaffen war. Die Museumsleitung setzte Martha P. daher eine Frist – mit der Warnung, gegebenenfalls gerichtlich vorzugehen – und stellte für den Kauf von neuen Möbeln finanzielle Unterstützung in Aussicht. Im Mai 1976 kam es schließlich zur Übergabe einer Anrichte von 1761, eines Schrankes von 1731 und eines Ausziehtisches sowie einiger Stücke Zierporzellan an das Museum. Für die Anschaffung von »Gebrauchtmöbeln« erhielt Martha P. vom Museum im Gegenzug 535 Mark.[5] Noch in der Übernahmebescheinigung vom 21. Mai 1976 werden die Objekte eindeutig mit der Provenienz »Barockmöbel aus dem ehemaligen Besitz Kelchhäuser« ausgewiesen (Abb. 1). Kurze Zeit später ist diese Information verschwunden: Bei der Inventarisierung der Objekte im Museum Anfang Juni 1976 wird als Herkunft nur noch »Ffo« für Frankfurt (Oder) angegeben. Vorbesitzer

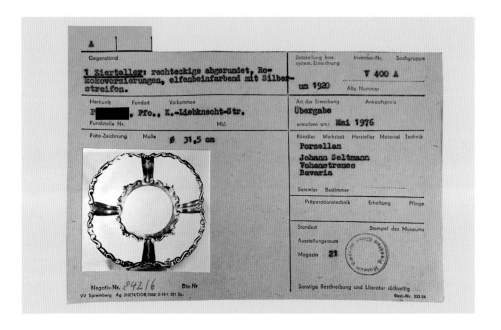

Inventarkarte eines
Ziertellers, der
ursprünglich aus dem
Haushalt Kelchhäuser
stammte · Frankfurt
(Oder), Museum
Viadrina, Hausarchiv

Bei der Inventarisie-
rung 1976 wurde
unter »Herkunft« nur
Martha P. erfasst.

beziehungsweise Einlieferer ist demnach Martha »P.« und als Art
der Erwerbung wurde »Übergabe« vermerkt (Abb. 2). In diesen kom-
plett unverdächtigen Einträgen sind also auf den ersten (und auch
zweiten) Blick keine Hinweise auf die ursprüngliche Eigentümerin
und deren »Westflucht«, den Status der Objekte als Volkseigentum
oder das Wirken der Kulturverwaltung zu finden.

Im beschriebenen Fall bündeln sich gleich mehrere Aspekte, die
bei der Recherche nach Objekten mit kritischen Provenienzen der
Zeit der Sowjetischen Besatzungszone und der DDR immer wieder
auftauchen: die Flucht in den Westen (hier anachronistisch als »Re-
publikflucht« bezeichnet) unter Zurücklassung von Hab und Gut,
die – vorsichtig formuliert – »Verlagerung« von Objekten in private
Hände, das Wirken kommunaler oder staatlicher Einrichtungen
beim Übergang dieser Stücke in Volkseigentum beziehungsweise in
Museumssammlungen und nicht zuletzt die disparate Inventarisie-
rung dieser Objekte in den Museen.

Um die Wirkmechanismen der staatlichen Einrichtungen bei
der Übergabe der Objekte an die Museen näher zu untersuchen
und um einen Eindruck davon zu bekommen, in welchen quanti-
tativen Dimensionen Objekte auf heute als »kritisch« angesehe-

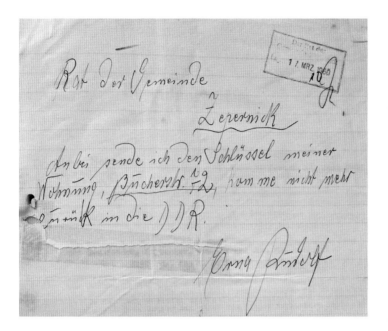

3
Zettel, geschrieben von Erna Rudolf · Kreisarchiv Barnim, Kl. RdGZep, Nr. 17267

Knapp anderthalb Jahre vor dem Mauerbau verließ Erna Rudolf ihren Wohnort in Richtung Westen. Dort angekommen, schickte sie ihren Wohnungsschlüssel zusammen mit diesem Zettel an den Rat der Gemeinde Zepernick zurück. Schon zwei Tage nach Posteingang, am 19. November 1960, morgens um 9 Uhr, wurde die Wohnung durch zwei Mitarbeiter des Rates überprüft. Vom Inventar wurden ein Flügel und ein »Chaiselounge« als erwähnenswert notiert. Die Akten geben leider keine Auskunft, was weiter mit den Objekten geschah. Wurde in den Wohnungen von »Republikflüchtigen« wertvolles Kulturgut festgestellt, gelangte dieses nicht selten als Volkseigentum in die Sammlung des nächstgelegenen Museums.

nen Wegen in Museumssammlungen der DDR-Museen gelangt sein könnten, realisierte der Museumsverband des Landes Brandenburg in Kooperation mit dem Deutschen Zentrum Kulturgutverluste ein Pilotprojekt. Im Rahmen dieses Projekts wurden in vier brandenburgischen Museen Provenienzrecherchen mit oben beschriebenem Fokus durchgeführt: im Museum Viadrina Frankfurt (Oder) sowie in den städtischen Museen Neuruppin, Eberswalde und Strausberg. Entscheidend für die Auswahl war neben der Bereitschaft der Museen, ihre Hausarchive für die Forschung zu öffnen, vor allem der Status, den diese Häuser zu DDR-Zeiten innehatten: Das Museum Viadrina fungierte als Bezirksmuseum des Bezirkes Frankfurt (Oder), die Museen in Eberswalde und Neuruppin als Kreismuseen. Das Museum Strausberg gelangte de facto nicht über den Status eines lokalen Heimatmuseums hinaus, obwohl es formal ebenfalls als Kreismuseum gezählt wurde. Alle Häuser befanden sich in unterschiedlichen Kreisen, Neuruppin zusätzlich in einem anderen Bezirk der DDR (Potsdam), sodass das Wirken verschiedener staatlicher Institutionen beleuchtet werden konnte.[6] Ergänzt wurden die Recherchen in den einzelnen Museen durch Forschungen in den jeweiligen Stadt- beziehungsweise

Kreisarchiven, im Brandenburgischen Landeshauptarchiv und im Bundesarchiv Berlin.

Nach Abschluss der Recherchen lässt sich ganz grundsätzlich feststellen: Allein die quantitative Dimension der gefundenen Objekte geht weit über das Erwartete hinaus. In jedem der Häuser wurden hunderte Objekte identifiziert, deren Provenienzen zumindest einer genaueren Untersuchung bedürfen. Nach Sichtung zehntausender Karteikarten und Inventarbucheinträge lassen sich Objekte mit kritischer Provenienz, die zwischen 1945 und 1990 in die Museumssammlungen Eingang gefunden haben, am sinnvollsten zu den folgenden sechs Kategorien zusammenfassen:

1. Bodenreform, »Schlossbergung« oder Plünderung: Hier ist eine scharfe Trennung zwischen den drei Arten des Besitzüberganges nur sehr selten möglich. »Schlossbergungen« sind oft, aber bei Weitem nicht immer eine unmittelbare Folge der Bodenreform. Objekte aus Schlössern und Herrenhäusern kommen teilweise auch erst viele Jahre später in Museumssammlungen, etwa im Zuge eines Umbaus oder der Umnutzung der betreffenden Immobilie, meist in den 1950er Jahren. Vereinzelt werden noch Jahrzehnte nach dem Krieg Objekte aus privatem Besitz erworben, bei denen die Provenienz in den Inventaren als »Schlossbergung« beziehungsweise »Sicherung« angegeben wird – wobei unter »Sicherung« meist ein Besitzwechsel ohne jede rechtliche Grundlage zu verstehen ist, oft im Zusammenhang mit einer vorhergehenden Plünderung – sei es durch die Bevölkerung oder die Besatzungsmacht. Die Möbel der Familie Kelchhäuser sind daher zum Beispiel dieser Kategorie zuzuordnen, da 1947 noch nicht von »Republikflucht« die Rede sein konnte.

2. »Republikflucht«: Hier wurden Objekte aufgenommen, die in den Inventaren und Karteien eindeutig als früheres Eigentum von sogenannten Republikflüchtigen gekennzeichnet sind.[7] Objekte aus dieser Kategorie gelangen in den meisten Fällen in der zweiten Hälfte der 1950er Jahre in die Sammlungen der untersuchten Museen (Abb. 3).

3. Provenienzen im Zusammenhang mit dem Kulturgutschutzgesetz der DDR: Mit dem Mauerbau 1961 verschwindet die Provenienzangabe »Republikflucht« weitgehend aus den Inventarverzeichnissen. Das Verlassen der DDR erfolgte nun meist auf dem

gesetzlich geregelten Weg des »Ausreiseantrages«, wozu eine Anmeldung des Umzugsgutes erforderlich war.[8] Besonderes Augenmerk wurde von Seiten der DDR-Behörden dabei auf die Mitnahme von Wertgegenständen und Kulturgut gelegt. In diesem Zusammenhang gelangte eine nicht unerhebliche Zahl von Objekten, vermittelt über die zuständigen Kulturabteilungen der Räte des Kreises beziehungsweise der Bezirke, in die einzelnen Museumssammlungen. In diese Kategorie gehören aber auch Erbschaftsangelegenheiten, bei denen die Erben eines in der DDR befindlichen Nachlasses im westlichen Ausland lebten. Hier wurde ebenso der Nachlass vor der Verschickung an die Erben gemäß der Kulturgutschutzgesetzgebung überprüft und gegebenenfalls Kulturgut identifiziert, das die DDR nicht verlassen durfte.

4. Übergaben durch staatliche Institutionen: Dahinter verbirgt sich eine Vielzahl von möglichen Einlieferern sowie Übernahmehintergründen. Es kann davon ausgegangen werden, dass sich hier auch Objekte befinden, die in eine der vorgenannten Kategorien gehören würden, bei denen aber die Information über die tatsächliche Provenienz bis jetzt fehlt. Nicht immer muss dabei von einer »kritischen« Provenienz ausgegangen werden. Wenn zum Beispiel die Abteilung Finanzen beim Rat der Stadt Frankfurt (Oder) dem Museum Viadrina im Jahr 1964 »21 Objekte Hausrat« übergibt, könnte es sich zwar durchaus um einen »normalen« erbenlosen Nachlass handeln – aber vielleicht auch um das zurückgelassene Gut eines Republikflüchtigen.

5. Erwerbungen beim Staatlichen Kunsthandel der DDR: In den Inventareinträgen wurde nicht immer genau zwischen staatlichem und privatem Kunst- beziehungsweise Antiquitätenhandel in der DDR getrennt. Es überwiegen bei allen Museen Erwerbungen aus den Filialen des Staatlichen Kunsthandels. Vor allem das Bezirksmuseum Frankfurt (Oder) verfügte über einen stattlichen Ankaufsetat, mit dem auf Versteigerungen in Berlin, Leipzig und Dresden einige wertvolle Objekte erworben wurden. Objekte mit dieser Provenienz können sowohl »unverdächtig« als auch »kritisch« sein – man denke bei Letzterem etwa an die Steuerstrafverfahren gegen Sammler in der DDR, als deren Folge Kulturgut auch in den Kunsthandel gelangt ist.

6. Erwerbungen bei der Kunst und Antiquitäten GmbH (KuA):[9]

Im Zuge der Liquidation der Kunst und Antiquitäten GmbH erhielten die Museen der DDR im Frühjahr 1990 kurzfristig die Möglichkeit, mit starker finanzieller Unterstützung des Ministeriums für Kultur der DDR im Zentrallager der KuA in Mühlenbeck einzukaufen. Von den untersuchten vier Museen machten drei von dieser Option Gebrauch und erwarben dort jeweils mehr als 100 Objekte.

Die ersten Ergebnisse des Pilotprojekts machen eines deutlich: Es muss davon ausgegangen werden, dass sich in den Sammlungen vieler Museen in den neuen Bundesländern eine große Anzahl von Objekten befindet, deren Provenienz nach heutigen Maßstäben einer zumindest kritischen Hinterfragung bedarf. Die archivische Überlieferung – auch das hat das Projekt gezeigt – ist zumindest im Land Brandenburg sehr umfangreich. Allein die Hausarchive der Museen bergen hierzu umfangreiche Informationen. Hinzu kommt eine in der Regel gut erschlossene Überlieferung der DDR-Behörden in den Stadt- und Kreisarchiven sowie im Brandenburgischen Landeshauptarchiv. Doch nicht allein die ostdeutschen Museen haben sich der Herausforderung »DDR-Provenienzforschung« zu stellen: Zahllose Kulturgüter verließen, koordiniert durch den Staatlichen Kunsthandel der DDR und vor allem die Kunst und Antiquitäten GmbH, die DDR in Richtung Westen – nicht wenige davon dürften in bundesdeutschen Museumssammlungen gelandet sein. Die Forschungen zu diesem Thema befinden sich heute, nach fast 30 Jahren deutscher Einheit, erst am Anfang.

1 Bisher ist nicht bekannt, wie die Familien P. und K. in den Besitz der Stücke gelangt waren. Aus den Akten und Inventarbüchern sowie Inventarkarteien im Hausarchiv des Museums Viadrina lassen sich weder Rückschlüsse auf eine treuhänderische Übergabe noch auf eine Plünderung ziehen. Das Adressbuch für die Stadt Frankfurt (Oder) von 1936 weist einen Ernst Kelchheuser (sic), Landesrat i. R., wohnhaft in der Gubenerstr. 13 a, aus. Es liegt die Vermutung nahe, dass es sich um den ursprünglichen Eigentümer der Möbel handelt. Hier stehen weitere Nachforschungen noch aus.

2 Dieses und folgende Zitate aus: handschr. Niederschrift, 1.7.1964, Hausarchiv Museum Viadrina, Schenkungen/Übergaben 1964–1976, o. Bl.

3 Museum Viadrina, Inventarbuch V/E Möbel.

4 Schreiben des Museums an Martha P., 29.11.1974, Hausarchiv Museum Viadrina, Schenkungen/Übergaben 1964–1976, o. Bl.

5 Abschrift der Übernahmebescheinigung, 21.5.1976, unterschrieben von Museumsdirektor Winkler, ebd., o. Bl.

6 Konkret betrifft das v. a. die Räte der Bezirke Potsdam und Frankfurt (Oder), die Räte der Kreise Neuruppin und Eberswalde sowie die Räte der Städte Frankfurt (Oder), Neuruppin und Eberswalde, aber z. B. auch das Wirken der Bezirksmuseen Potsdam und Frankfurt (Oder), die Anleitungs- und Aufsichtsfunktion für die ihnen zugeordneten Kreismuseen hatten.

7 Wichtigste rechtliche Grundlagen dazu sind die »Anordnung Nr. 2 des Ministeriums des Inneren zur Verwertung von beweglichen Vermögenswerten von Personen, die die DDR ohne Beachtung der polizeilichen Meldepflichten vor dem 11.6.1953 verlassen haben« sowie die »Anordnung Nr. 2 v. 20.8.1958 über die Behandlung des Vermögens von Personen, die die DDR nach dem 10.6.1953 verlassen haben«.

8 Ein gesetzlich geregeltes Verlassen der DDR war auch schon vor 1961 möglich. Auch hier mussten die Ausreisenden das Mitnahmegut anmelden. Im Fokus stand bei dessen Prüfung allerdings nicht die Mitnahme von Kulturgut, sondern die Vermeidung eines wirtschaftlichen »Ausblutens« der DDR, u. a. durch die massenweise Ausfuhr von Industrie- und Konsumprodukten.

9 Die Machenschaften der KuA werden ausführlich dargestellt bei: Ulf Bischof, Die Kunst und Antiquitäten GmbH im Bereich Kommerzielle Koordinierung, Berlin 2003.

...

Alexander Sachse ist Referent in der Geschäftsstelle des Museumsverbandes des Landes Brandenburg e. V., Potsdam.

...

Das Pilotprojekt »Zwischen Schlossbergung und Kommerzieller Koordinierung. Pilotprojekt zur Untersuchung kritischer Provenienzen aus der Zeit der SBZ und DDR in brandenburgischen Museen« ist eine Kooperation des Deutschen Zentrums Kulturgutverluste mit dem Museumsverband des Landes Brandenburg e. V. von Oktober 2017 bis September 2018.

...

JAN SCHEUNEMANN

Die Moritzburg in Halle (Saale) als Zentrallager für enteignetes Kunst- und Kulturgut aus der Bodenreform

In seiner 1955 erschienen Geschichte der Moritzburg in Halle (Saale) vermerkte der damalige Direktor Otto Heinz Werner, mit der Einrichtung einer Landesgalerie fünf Jahre zuvor sei eine »grundlegende Wandlung« des Museums eingetreten: »Damit konnte eine Zusammenlegung landeseigenen Kunstbesitzes erfolgen. Diese Maßnahme brachte wertvolle Ergänzungen der Bestände und ein umfangreiches Reservoir mit sich.«[1] Was Werner damals lediglich andeutete, betrifft einen historischen Vorgang, der bis heute nur in Ansätzen erforscht ist, und deshalb immer noch Anlass für Spekulationen und Gerüchte bietet. Die Moritzburg diente ab 1946 als Zentrallager für Kunst- und Kulturgut (Abb. 1 und 2), das in der Provinz Sachsen (heute unter anderem das Land Sachsen-Anhalt) im Zuge der Bodenreform enteignet wurde – ein Kapitel in der über 100-jährigen Museums- und Sammlungsgeschichte, das seit September 2018 in einem auf zwei Jahre angelegten Forschungsvorhaben untersucht wird. Im Zentrum der Fragestellung stehen insbesondere die Wege, die die Objekte von der Moritzburg aus nahmen: von der Abgabe an andere Museen, Theater und Organisationen über die kommerzielle »Verwertung« auf dem internationalen Kunstmarkt bis hin zu der als »Absetzung« bezeichneten Vernichtung.

Die am 3. September 1945 von der Landesverwaltung der Provinz Sachsen erlassene Verordnung über die Bodenreform zielte auf die »Liquidierung des feudal-junkerlichen Großgrundbesitzes«.[2] Allein in der Provinz Sachsen waren über 3 000 Güter von den entschädigungslosen Enteignungen betroffen. Die Eigentümer wurden vertrieben oder ausgewiesen, und nur den wenigsten gelang es, ihr bewegliches Hab und Gut mit sich zu nehmen. Das in den

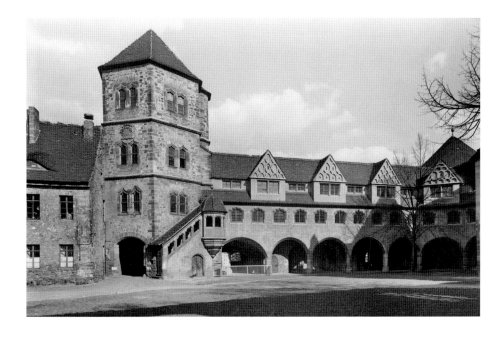

1
Die Moritzburg in
Halle (Saale) · Hof-
ansicht mit Blick auf
den Torturm und den
östlichen Wehrgang ·
um 1955

Schlössern, Burgen und Herrenhäusern zurückgelassene Inventar
– das heißt Kunstwerke wie Gemälde und Skulpturen, aber auch
Möbel und Waffen, Geschirr und Besteck sowie Bibliotheken und
Archive – war in hohem Maße gefährdet. Die Gebäude wurden von
Besatzungstruppen in Beschlag genommen, historische Möbel aus
purer Not an Flüchtlinge und Vertriebene verteilt, kunsthistorisch
wertvolle Objekte zum alltäglichen Gebrauchsgut umfunktioniert,
Holzgegenstände, Bücher und Archivalien als Heizmaterial genutzt.
Außerdem kam es zu Diebstählen, Plünderungen und mutwilligen
Zerstörungen.

Aus diesem Grund erging vom Präsidenten der Provinz Sachsen,
Erhard Hübener, schon am 13. September 1945, also zehn Tage nach
Beginn der Bodenreform, ein Erlass, der das gesamte, nun als »her-
renlos« bezeichnete Kunst- und Kulturgut unter den besonderen
Schutz der Provinz stellte. Laut Erlass sollten die Gegenstände gesi-
chert werden, aber vorerst an ihrem bisherigen Standort verbleiben,
bis ein vom Präsidenten Beauftragter weitere Anordnungen getrof-
fen hätte. Die Sicherung des Kunst- und Kulturgutes lag zunächst
in den Händen des Provinzialkonservators Horst-Wolf Schubert in
Halle (Saale), der sich einer allein vom Umfang her kaum zu lösen-

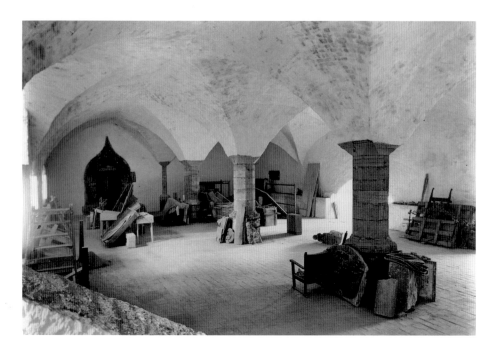

2
Die »Gotischen Gewölbe« im Westflügel der Moritzburg dienten ab 1946 als Lager für Kunst- und Kulturgut, das in der Bodenreform enteignet wurde. Nach dem Umbau in den frühen 1950er Jahren wurden die Gewölbe für Ausstellungen genutzt.

den Aufgabe gegenübersah. Neben Personalmangel stellten vor allem die fehlenden Transportmittel und die schlechten Verkehrswege ein gravierendes Hindernis seiner Bemühungen dar.[3]

Zu diesem Zeitpunkt war die Zukunft der Kunst- und Wertgegenstände noch völlig unklar. Auch die für den gesamten Bildungssektor in der Sowjetischen Besatzungszone (SBZ) zuständige Instanz, die im Juli 1945 in Berlin gegründete Deutsche Zentralverwaltung für Volksbildung (DZVV), agierte hier zunächst eher planlos. Eine konkrete besatzungsrechtliche Handlungsanleitung enthielt erst der Befehl Nr. 85 der Sowjetischen Militäradministration (SMAD) vom 2. Oktober 1945. Damit wies man an, alle noch vorhandenen Museen festzustellen, für deren Wiedereröffnung zu sorgen und diese für die Bildungsarbeit zu nutzen. Dazu sollten die im Krieg aus den Museen ausgelagerten Kulturgüter gesichert und in die Ausstellungshäuser zurückgeführt werden. Außerdem war eine »Erfassung aller erhalten gebliebenen Museumswerte und Museumsausstattungen der zentralen, örtlichen und herrenlosen Privatmuseen durchzuführen [...]«.[4] Der Befehl verband also zwei Arbeitsfelder miteinander – die Rückführung der kriegsbedingt ausgelagerten

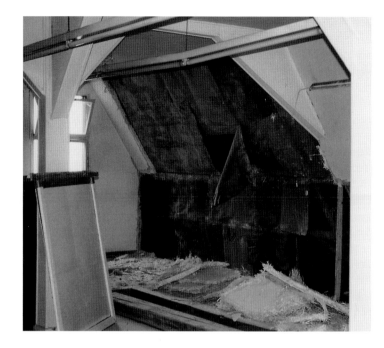

3
Im Dachstuhl des
sogenannten Talamtes
auf der Moritzburg
wurden 1992 Gemälde-
leinwände entdeckt,
die man dort Ende der
1960er Jahre als »Aus-
polsterungsmaterial«
eingelagert hatte.

Museumsobjekte und die Registrierung all jener Kunstwerke, die
durch die Enteignungen im Zuge der Bodenreform in den nun ver-
lassenen oder anderweitig genutzten Schlössern, Burgen und Her-
renhäusern zurückgeblieben waren, denn auf nichts anderes bezog
sich der Begriff »herrenlose Privatmuseen«.

Damit war zunächst aber weder eine Magazinierung der erfass-
ten Stücke in Museen noch eine anders gelagerte staatliche Aneig-
nung befohlen worden. Provinzialkonservator Schubert sprach ge-
genüber dem Museumsreferenten der DZVV deshalb auch lediglich
davon, dass man die Kulturgüter aus der Bodenreform »in Obhut«
genommen habe. »Der Ausdruck wurde gewählt, um endgültigen
rechtlichen Regelungen nicht vorzugreifen.« Gleichwohl galt der
Verbleib des »herrenlosen« Kulturgutes in »öffentlicher Hand als
durchaus wahrscheinlich«.[5]

Zu beachten gilt dabei, dass die Erfassung und Sicherstellung
des »herrenlosen« Kunst- und Kulturgutes in den Ländern und Pro-
vinzen der SBZ alles andere als zügig vonstatten ging und immer
wieder Fälle bekannt wurden, in denen Objekte aus Schlössern, Bur-
gen und Herrenhäusern von Angehörigen der Besatzungsmacht

oder von der örtlichen Bevölkerung entwendet oder von Verwaltungsorganen veräußert wurden. Die DZVV war durch die Berichte aus den Regionen zwar alarmiert, sah sich aber nicht in der Lage, von Berlin aus diese Probleme zu lösen. Sie unternahm immerhin im Juni 1946 den Versuch, die SMAD für diese Fragen zu sensibilisieren und dort eine über den Befehl Nr. 85 hinausgehende einheitliche gesetzliche Regelung für die gesamte SBZ zu erwirken.

Resultat war der Befehl Nr. 177 der SMAD vom 18. Juni 1946, in dem es unter anderem hieß: »Die Museen, die bei der Durchführung der Bodenreform den Privatpersonen abgenommen wurden [...], sind den deutschen örtlichen Verwaltungsbehörden zu übergeben.«[6] Flankiert wurde der Befehl Nr. 177 von einer am 3. Juli 1946 herausgegebenen Richtlinie, mit der die DZVV die örtlichen Verwaltungsbehörden beauftragte, die Objekte aus der Bodenreform Museumszwecken zuzuführen. »Eine anderweitige Verwendung (zum Beispiel Übergabe an Private oder Organisationen usw.) dieser aus der Bodenreform oder aus herrenlosen Privatsammlungen stammenden Kunst- und Museumsgütern widerspricht dem Befehl. Als Museen dieser Art sind auch anzusehen Inneneinrichtungen, Bibliotheken usw. aus Schlössern, Herrenhäusern, die durch die Bodenreform erfasst wurden [...].«[7] Diese Regelung erwies sich als durchaus zweckmäßig, nicht zuletzt, um den offenbar florierenden Handel mit Bodenreformgut zu unterbinden. So lautete eine Verfügung des Präsidenten der Provinz Sachsen im Oktober 1946: »Werden im Kunsthandel Kunst- und Kulturgegenstände solcher Herkunft [das heißt aus der Bodenreform] angetroffen, so ist das Geschäft sofort bis zur Entscheidung durch die Provinzialverwaltung zu schließen.«[8]

Richtet man den Blick von diesen legislativen Grundlagen auf die Praxis der musealen Aneignung von Kunst- und Kulturgut aus der Bodenreform, so lässt sich nach ersten Recherchen die nur schwer vorstellbare Masse von insgesamt 1 133 Tonnen Möbeln, Bildern, Büchern und Archivalien ermitteln, die nach der Überprüfung von 639 Schlössern, Burgen und Herrenhäusern mit 412 Transporten in der Provinz Sachsen zwischen 1945 und 1950 geborgen und zum größten Teil öffentlichen Museen, Bibliotheken und Archiven zugeführt wurde.[9] An die Moritzburg in Halle (Saale) gelangten so etwa zwischen 1946 und 1949 aus unterschiedlichen Bergungsorten insgesamt 7 868 Gemälde, die zunächst numerisch erfasst und ab 1950 in sogenannten Ortslisten registriert wurden. Die Lagerung war jedoch keineswegs dauerhaft.

4 und 5
August Gosch · Graf
Ludwig I. von der Asse-
burg · um 1872 · Öl auf
Leinwand · 86 × 72 cm ·
Kulturstiftung Sachsen-
Anhalt, Jagdschloss
Letzlingen, Bergungsnr.
704

Das Porträt des preußi-
schen Oberjägermeis-
ters Graf Ludwig I.
von der Asseburg
gehörte zu den über
1 000 Gemälden, die
1992 und 1999 im
Dachgeschoss des
Talamtes entdeckt
wurden. Es befand
sich bis 1945 in
Asseburg'schem
Familienbesitz und
gelangte im Zuge der
Bodenreform in die
Moritzburg. Im Auftrag
der Kulturstiftung
Sachsen-Anhalt auf-
wendig restauriert,
wird es heute in der
Dauerausstellung des
Jagdschlosses Letz-
lingen präsentiert.
Die Fotos zeigen den
Zustand vor und nach
der 2017 abgeschlosse-
nen Restaurierung.

Als man 1998 anhand dieser Ortslisten eine Neuerfassung vornahm, konnten nur noch 2 238 Gemälde nachgewiesen werden.[10] Von dem, was einst in die Moritzburg kam, verblieb also nur ein Bruchteil vor Ort. Anhand archivalischer Quellen lässt sich der Verbleib von Bodenreformbeständen feststellen. So überführte man Objekte leihweise an Theater, Kinos, Schulen, Hotels, Gaststätten, Krankenhäuser oder öffentliche Verwaltungsgebäude. In einer im Januar 1960 zusammengestellten Auflistung werden mehr als 20 Einrichtungen der Stadt Halle genannt, in denen sich Gemälde, Plastiken oder Grafiken aus der Moritzburg befanden. Darüber hinaus sind Übergaben ganzer Objektgruppen an andere Museen nachweisbar. Belegen lassen sich ferner ab Mitte der 1950er Jahre durch die Abteilung Finanzen der Stadt Halle angeordnete Verkäufe von »abgabefähigen Depotbeständen« aus der Moritzburg, um »die kulturellen Einrichtungen der Stadt Halle [...] finanzieren zu können«.[11] Wie groß der Druck zur kommerziellen »Verwertung« war, zeigt die Androhung der Finanzabteilung, dass »im Falle der Nichterfüllung dieser Einnahmen in gleicher Höhe Ausgabekürzungen [...] durch die Abteilung Kultur dem Finanzorgan zu benennen sind«.[12]

Noch in der Spätphase der DDR war eine Übergabe von 205 »aussonderungsfähigen Gemälden« aus dem Fundus der Moritzburg zur »Erwirtschaftung von Devisen« an die Kunst- und Antiquitäten GmbH vorgesehen, die dann allerdings nach dem Direktorenwechsel von Hermann Raum zu Peter Romanus 1982/83 nicht mehr zustande kam.[13] Schließlich gab man Bodenreformgut auch einer »schleichenden« Vernichtung preis, wie die 1992 und 1999 bei Bauarbeiten im Dachgeschoss des sogenannten Talamtes der Moritzburg gemachten Funde zeigen (Abb. 3).[14] Dort entdeckte man insgesamt 1 098 Leinwandgemälde, die Ende der 1960er Jahre aus den Keilrahmen herausgeschnitten, zusammengerollt oder gefaltet als »Auspolsterungsmaterial« in den Dachschrägen und dem Fußboden eingelagert worden waren (Abb. 4 und 5). Im damaligen Verständnis handelte es sich dabei um »kulturhistorisch wertlose Bilder« mit »Ahnendarstellungen aus Adelsfamilien oder belanglose Landschaften ohne künstlerische Bedeutung«.[15]

Wie die überlieferten Verkaufs-, Absetzungs-, Umsetzungs-, Übereignungs-, Übergabe-, Abgabe-, Tausch- und Vernichtungsprotokolle belegen, vollzog sich im Laufe von gut 20 Jahren ein entscheidender Wandel im Umgang mit den Kunst- und Kulturgütern aus der Bodenreform. Hatten die Verantwortlichen anfangs alles daran gesetzt, die museumswürdigen Stücke aus den enteigneten

Schlössern, Burgen und Herrenhäusern zu bergen und detailliert zu erfassen, so erwiesen sich insbesondere die in großen Stückzahlen in der Moritzburg gelagerten Möbel und Gemälde des 18. und 19. Jahrhunderts zunehmend als Belastung. Sie beanspruchten Platz in den beengten Depoträumen, konnten aber aufgrund ihrer Menge sowie ihres mitunter schlechten Erhaltungszustandes nicht in den Ausstellungen des Museums gezeigt werden und wurden deshalb sukzessive aus dem Sammlungsfundus ausgeschieden.

1 Otto Heinz Werner: Geschichte der Moritzburg in Halle (Saale), Halle (Saale) 1955, S. 19.
2 Verordnung über die Bodenreform vom 3.9.1945, in: Verordnungsblatt für die Provinz Sachsen, 1 (1945), Nr. 1 vom 6.10.1945, S. 28 – 30, hier S. 28.
3 Vgl. Boje Schmuhl (Hg.): Eigentum des Volkes. Schloss Wernigerode, Depot für Enteignetes Kunst- und Kulturgut, Halle (Saale) 1999, S. 7 – 14.
4 Erfassung und Schutz der Museumswerte und Wiedereröffnung und Tätigkeit der Museen. Befehl Nr. 85 des Obersten Chefs der Sowjetischen Militäradministration vom 2.10.1945, in: Gerd Dietrich: Um die Erneuerung der deutschen Kultur. Dokumente zur Kulturpolitik 1945 – 1949, Berlin 1983, S. 91 – 93.
5 Aktennotiz G. Strauss (DZVV), 30.11.1945, Bundesarchiv (BArch), DR2/1025, Bl. 23 f.
6 Rückführung der Museumswerte und Wiedereröffnung der Museen. Befehl Nr. 177 des Obersten Chefs der Sowjetischen Militäradministration vom 18.6.1946, in: Dietrich 1983, S. 161 f.
7 Richtlinien der Deutschen Verwaltung für Volksbildung zum Befehl Nr. 177 des Obersten Chefs der SMAD vom 3.7.1946 [Kopie], Der Bundesbeauftragte für die Unterlagen des Staatssicherheitsdienstes der ehemaligen DDR, MfS, Sekretariat Neiber, Nr. 407, Bl. 120 – 122.
8 Der Präsident der Provinz Sachsen an die Bezirkspräsidenten der Verwaltungsbezirke, 14.10.1946, Stadtarchiv Halle (Saale), A 3.42, Nr. 405, o. S.
9 Gerhard Strauß an Paul Wandel, 6.2.1950, BArch, DR 2/1125, Bl. 62.
10 Vgl. Katja Schneider: Sicherstellung und Zweitverbingung. Die Moritzburg in Halle (Saale) als Auffang- und Durchgangslager für enteignetes Kunstgut, in: Dirk Blübaum (Hg.): Museumsgut und Eigentumsfragen. Die Nachkriegszeit und ihre heutige Relevanz in der Rechtspraxis der Museen in den neuen Bundesländern […], Halle (Saale) 2012, S. 49 – 55.
11 Rat der Stadt Halle, Abteilung Finanzen, an den Rat des Bezirkes, Abteilung Kultur, 24.6.1955, Stadtarchiv Halle (Saale), A 3.21, Nr. 138, o. S.
12 Ebd.
13 Der Vorgang ist dokumentiert in: BArch, DL 210/1899, Betriebe des Bereichs Kommerzielle Koordinierung, Teilbestand Kunst und Antiquitäten GmbH, o. S.
14 Vgl. Andrea Himpel, Albrecht Pohlmann: 1 000 Leinwandbilder unter dem Dach. Auffindung, Notkonservierung und Restitution eines Bilderschatzes aus der Bodenreform (1945) in Sachsen-Anhalt, in: Anke Schäning (Hg.): Kunst unterwegs. Beiträge zur 23. Tagung des Österreichischen Restauratorenverbandes 30.11. – 1.12.2012, Wien 2013, S. 108 – 117.
15 Heinz Schierz an Isolde Schubert, 18.7.1973, Stadtarchiv Halle (Saale), A 3.21, Nr. 87, o. S.

..

Jan Scheunemann ist wissenschaftlicher Mitarbeiter im Referat Zentrale Aufgaben Restitution bei der Kulturstiftung Sachsen-Anhalt.

..

Das Pilotprojekt »Die Moritzburg in Halle (Saale) als zentrales Sammellager für Kunst- und Kulturgut, das in der Provinz Sachsen durch die sogenannte Bodenreform enteignet und entzogen wurde« ist eine Kooperation des Deutschen Zentrums Kulturgutverluste mit der Kulturstiftung Sachsen-Anhalt von September 2018 bis August 2020.

..

Aus der Praxis

BERND ISPHORDING

Kunstexporte aus der DDR

Zur Erschließung von Akten der Kunst und Antiquitäten GmbH und des Staatlichen Kunsthandels der DDR durch das Bundesarchiv

Getrieben durch das Währungsgefälle zwischen West und Ost waren die Jahre von Sowjetischer Besatzungszone (SBZ) und DDR für Ostdeutschland eine Zeit des kontinuierlichen Kulturgutabflusses. Mit der Verschärfung des Grenzregimes und der zunehmenden Durchsetzung des staatlichen Außenhandelsmonopols in der DDR drängten volkseigene Unternehmen in den bis dahin privaten Handel mit Kunst- und Kulturgütern, um diesen möglichst vollständig zu übernehmen.

Zwei Unternehmen, deren archivische Hinterlassenschaften heute im Bundesarchiv verwahrt werden, waren hieran intensiv beteiligt: Der Staatliche Kunsthandel der DDR (Bestand DR 144) und die zum Bereich Kommerzielle Koordinierung (KoKo) des Alexander Schalck-Golodkowski gehörende Kunst und Antiquitäten GmbH, kurz: KuA (Teil des Bestandes DL 210 – Betriebe des Bereichs Kommerzielle Koordinierung). Von 2016 bis 2017 konnten beide Archivbestände im Rahmen eines Drittmittelprojekts erschlossen werden. Um dem Charakter der Unterlagen und den Bedürfnissen der Provenienzforschung gerecht zu werden, wurden die Archivalien von den vier Projektmitarbeitern dabei tiefer erschlossen, als dies im modernen Archivalltag gemeinhin möglich ist.

Kunst und Antiquitäten GmbH

Die KuA war 1973 mit dem Ziel gegründet worden, den West-Export von Antiquitäten und »Gebrauchtwaren kulturellen Charakters«[1] zu bündeln.[2] Bei Gebrauchtwaren, vor allem Möbeln, lag letztlich auch der Schwerpunkt des KuA-Sortiments, während »Kunst und Antiquitäten« tatsächlich einen mengenmäßig eher geringen An-

```
Spezifikation zum Vertrag: 52-10/36252          Blatt: 1
Lager: Mühlenbeck          Käufer: Fa. Keul/BRD
-------------------------------------------------------
Pos.    Stück    Bezeichnung              VE gesamt
-------------------------------------------------------
1       1        Barockkommode            9.200,--

2       1        Barockkommode            8.050,--

3       1        Barockkommode            8.050,--

4       2        Eckschränke Barock       16.100,--

5       1        Gemälde-Kuhherde         11.500,--
                 70 x 120 cm

6       1        Gemälde-Seestück         1.150,--
                 50 x 63 cm

7       1        Gemälde-Landschaft m.    5.750,--
                 Figuren 22 x 23 cm

8       1        Gemälde-Dorfansicht      10.350,--
                 31 x 41 cm

9       1        Gemälde- trinkender Mann 11.500,--
                 57 x 38 cm

10      2        Gemälde-Hirsche          11.500,--
                 45 x 40 cm
-----------------------Eintragung beendet------------------

                                         93.150,--
                                         ==============
```

0001 24 -3. JUNI 1983

teil am Sortiment einnahmen. Bis zu ihrer Auflösung 1990 weitete die KuA ihre Geschäftsgebiete kontinuierlich aus, verkaufte gebrauchte Bahnschwellen, Altpflaster aus Straßenbrüchen, antiquarische Bücher und Briefmarken, Torf und Schnittblumen.

Hauptziel der KuA, wie aller KoKo-Betriebe, war die Erwirtschaftung von frei konvertierbaren Devisen. Schneller Umsatz großer Mengen bei geringem Detailinteresse prägte ihre Arbeit. Die KuA agierte deshalb vor allem als Großhändler, der Ware vom eigenen Ankaufsbetrieb »Antikhandel Pirna«, vom »Staatlichen Kunsthandel« und den regionalen Gebrauchtwarenkombinaten übernahm. Nur in geringem Maße hatte man Kontakt zu privaten Verkäufern (beim Ankauf besonders hochwertiger Antiquitäten) und Endkun-

den (beim Verkauf in den Galerien der Interhotels und der KuA-Zentrale in Mühlenbeck bei Berlin).

In den Fokus der Diskussion über Kulturgutentziehungen in SBZ und DDR ist die KuA vor allem gelangt, weil sie sich unterstützend an fingierten Steuerverfahren beteiligte, bei denen Sammlern und Kunsthändlern ihr Eigentum abgepresst wurde, um es über die KuA in den Westen zu exportieren.[3] Auch bei Privatankäufen ist davon auszugehen, dass die KuA immer wieder Druck ausübte. Hier können die Übernahmelisten und Ankaufquittungen erste Anhalts-

3
Exportunterlagen
der Kunst und Antiqui-
täten GmbH und
des Staatlichen Kunst-
handels

punkte für die Recherche bieten und im Zweifel die Westfirmen ermittelt werden, die die Ware übernahmen.

Das im Bundesarchiv erhaltene Schriftgut der KuA umfasst 74 laufende Meter (lfm) in 1 929 Verzeichnungseinheiten, von den Anfängen 1974 bis tief in die Liquidationsphase Anfang der 2000er Jahre. Der deutliche Überlieferungsschwerpunkt liegt dabei in den 1980er Jahren. Dem Charakter als Großhandel mit schnellem Warenumsatz entsprechend, enthält der Bestand vorwiegend Lieferlisten mit meist ungenauen Angaben zum verkauften Kulturgut (Abb. 1).

Um den Nutzen für die Provenienzforschung zu erhöhen, wurden bei der Erschließung dieses unübersichtlichen Materials neben Gattungsbezeichnungen (wie Gemälde, Spielzeug, hochwertige Möbel) möglichst alle Gegenstände ab einem Wert von 1 500 DM (oder Mark der DDR) aufgelistet, wenn weitere Angaben (wie Künstler, Titel, Maße) darauf hoffen lassen, dass sich so Ansätze zur Identifizierung der Gegenstände ergeben. Ein zweiter Erschließungsschwerpunkt waren die Namen der Zulieferbetriebe und Geschäftskunden der KuA. Sie wurden vollständig aufgenommen, um so eine Recherche über andere bekannte Glieder der Verkaufskette zu ermöglichen.

Staatlicher Kunsthandel

Der Begriff »Staatlicher Kunsthandel« bezeichnet vier zeitlich aufeinander folgende Unternehmen, die sich ab 1955 mit dem DDR-internen Kunsthandel, aber auch mit dem Export von Antiquitäten und zeitgenössischer Kunst befassten. Das letzte dieser Unternehmen, der »Staatliche Kunsthandel der DDR – VEH Bildende Kunst und Antiquitäten«, existierte von 1974 bis 1990 und war im Kulturgutexport, besonders von zeitgenössischer Kunst und zeitgenössischem Kunsthandwerk, aktiv. Am Export von älteren Kunstgegenständen und Antiquitäten war der Staatliche Kunsthandel seit 1974 dagegen nur noch als einer der KuA-Zulieferer beteiligt, die als Dienstleister auch die Exporte zeitgenössischer Kunst für den Staatlichen Kunsthandel durchführten. Der Staatliche Kunsthandel wuchs bis 1988 auf 79 über die DDR verteilte Galerien für moderne Kunst (vor allem Grafik und Kleinplastik), Antiquitäten, Kunsthandwerk, Poster, Münzen und Briefmarken sowie auf acht Werkstätten (vorrangig für Keramik, etwa die Marwitzer Werkstätten Hedwig Bollhagens) und auf eine Grafikdruckerei heran.

All dies hat in den vom Bundesarchiv als archivwürdig bewerteten 38 lfm in 1 498 Verzeichnungseinheiten nur einen eingeschränkten Niederschlag gefunden. Überlieferungsschwerpunkte sind vielmehr Unterlagen der Abteilungen Ökonomie und Hauptbuchhaltung aus den letzten Geschäftsjahren des Staatlichen Kunsthandels und der folgenden Abwicklung, Privatisierung oder Rückübertragung der Betriebe von 1988 bis 1992. Hier sind etwa die Warenankäufe von Galerien zu nennen, die einen Einblick in die Sortimentspolitik des Staatlichen Kunsthandels und der einzelnen Galerien in der Wendezeit bieten. Das Sortiment war eher niedrig-

preisig, mit einem Schwerpunkt auf Grafik und Kunsthandwerk. Auch bei den gehandelten Antiquitäten und Gebrauchtwaren gab es kaum teure Stücke. Ältere Aktenbestände sind aus der Abteilung Internationale Beziehungen erhalten (1982–1991). Diese Abteilung organisierte den Verkauf von Werken bekannter DDR-Maler (wie Bernhard Heisig und Werner Tübke) in den Westen, aber auch den Export von Glaskunst und den Leihverkehr für Ausstellungen (Abb. 2 und 3).

Wie bei der Kunst und Antiquitäten GmbH besteht die Überlieferung des Staatlichen Kunsthandels zu einem großen Teil aus Rechnungen und Buchungsunterlagen. Um durch dieses unübersichtliche Material für die Benutzung erste Schneisen zu schlagen, wurden die Namen sämtlicher DDR-Künstler in das Findhilfsmittel aufgenommen, deren Verkäufe in den jeweiligen Akten belegt sind. Auf die Benennung von Objekten wurde dagegen – bis auf besonders teure Ausnahmen – verzichtet. Grundgedanke war dabei, dass in den Akten des Staatlichen Kunsthandels weniger mit Restitutionsrecherchen zu entzogenem Kulturgut zu rechnen ist, sondern vielmehr mit kunsthistorischen Forschungen, etwa zum DDR-Kunstmarkt und zur Verbreitung der Werke einzelner Künstler.

Beide Archivbestände sind über die Rechercheanwendung des Bundesarchivs »Invenio« im Internet recherchierbar.[4] Aufbewahrt werden die Akten am Standort Berlin-Lichterfelde des Bundesarchivs und können dort auf Antrag eingesehen werden.

1 Vgl. die Vereinbarung zwischen dem Ministerium für Außenhandel (Bereich Kommerzielle-Koordinierung) und dem Ministerium für Kultur über Lieferungen des Staatlichen Kunsthandels an die KuA, Bundesarchiv (BArch), DL 226/526, Bl. 564.

2 Vgl. grundsätzlich zur Geschichte der KuA: Ulf Bischof: Die Kunst und Antiquitäten GmbH im Bereich Kommerzielle Koordinierung, Berlin 2003; Deutscher Bundestag. 12. Wahlperiode. 1. Untersuchungsausschuss nach Artikel 44 des Grundgesetzes [KoKo-Untersuchungsausschuss]: Dritter Teilbericht über die Praktiken des Bereichs Kommerzielle Koordinierung bei der Beschaffung und Verwertung von Kunstgegenständen und Antiquitäten. Drucksache 12/4500, Bonn 1993, online unter: http://dip21.bundestag.de/dip21/btd/12/045/1204500.pdf (7.12.2018).

3 Vgl. etwa Günter Blutke: Obskure Geschäfte mit Kunst und Antiquitäten. Ein Kriminalreport, Berlin 1990.

4 Unter https://invenio.bundesarchiv.de (30.10.2018).

. .

Dr. Bernd Isphording ist Projektmitarbeiter des Bundesarchivs.

. .

JANA KOCOUREK

Provenienzforschung zum Schlossbergungsgut in den Zugängen von 1945 bis 1990 der SLUB Dresden

Bereits im Jahr 2008 hatte der Freistaat Sachsen mit dem Provenienzrecherche-, Erfassung- und Inventurprojekt »Daphne« in den Staatlichen Kunstsammlungen Dresden eine langfristige und umfassende Provenienzforschung zu den Erwerbungen ab 1933 initiiert.[1] Mit Förderung des Sächsischen Ministeriums für Wissenschaft und Kunst konnte auch die Sächsische Landesbibliothek – Staats- und Universitätsbibliothek Dresden (SLUB) im Frühjahr 2009 mit einer systematischen Provenienzrecherche in ihren Beständen beginnen.[2] Das auf vier Jahre angelegte Projekt zielte auf die Ermittlung von Büchersammlungen, die aus Enteignungen im Rahmen der »demokratischen« Bodenreform 1945/46 aus sächsischen Schlössern, Herrenhäusern und Rittergütern – der sogenannten Schlossbergung – in die Vorgängereinrichtungen der heutigen SLUB überführt worden waren.[3] Restitutionsforderungen der Erben des ehemaligen sächsischen Königshauses Wettin Albertinischer Linie sowie zahlreiche weitere Forderungen bezogen sich auf das nach der deutschen Wiedervereinigung erlassene Entschädigungs- und Ausgleichsleistungsgesetz (EALG) vom 27. September 1994, das die Rückgabe beweglicher Sachen aus Museen, Archiven und Bibliotheken in der ehemaligen Sowjetischen Besatzungszone vorsah.

Die systematische Bestandsrecherche erstreckte sich auf sämtliche Zugänge in den Vorgängereinrichtungen der heutigen SLUB: die Sächsische Landesbibliothek (SLB) und die Bibliothek der Technischen Hochschule beziehungsweise Technischen Universität

Dresden. Dabei waren mehr als 300 000 Medien mit Erscheinungsjahr vor 1945 – Drucke, Handschriften, Noten, Karten und Ansichten – auf ihre Herkunft hin zu untersuchen. Konkret heißt das, dass jedes Exemplar in die Hand genommen und betrachtet wurde. Bücher sind im Allgemeinen Massenware, weshalb die Recherche nach der Herkunft zumeist vom Objekt auszugehen hat. Hinweise auf Vorbesitzer geben Evidenzen wie Exlibris, Stempel, Autogramme, Widmungen, allzu oft aber nur Initialen, Signaturen oder einzelne Nummern, die erst identifiziert werden können, wenn man weitere Quellen hinzuzieht.

Erfasst wurden sämtliche aufgefundenen Herkunftsspuren in einer internen Datenbank.[4] Auf der bibliografischen Ebene verzeichnet diese alle Angaben, die zur Identifizierung eines Exemplars notwendig sind (Verfasser, Titel, Erscheinungsjahr sowie Signatur[en] und Zugangsnummer), und zudem auf der Provenienzebene die betreffenden Angaben über jedes einzelne Merkmal (Art des Merkmals, Vorbesitzer, Datum etc.). Die Erfassung und Beschreibung der Hinweise erfolgt nach dem sogenannten Weimarer Modell, dem definierten Vokabular des Thesaurus der Provenienzmerkmale in Bibliotheken T-PRO.[5] Die standardisierte Aufnahme der Provenienzen ist die wichtigste Grundlage zum einen für die effiziente Auswertung der im Projekt erhobenen Forschungsdaten und zum anderen für die nachhaltige Dokumentation dieser.

Die Ergebnisse der historisch-biografischen Recherchen zu Personen und Körperschaften sowie Merkmalen, die im Zusammenhang mit der Provenienzforschung betrachtet werden, hielt die SLUB von Beginn an in der Gemeinsamen Normdatei (GND) der Deutschen Nationalbibliothek fest, wo sie nicht nur anderen Bibliotheken, sondern auch Museen und Archiven für Recherchen nachnutzbar zur Verfügung stehen. Aufgrund der, wie sich bald nach Projektbeginn herausstellte, übergroßen Anzahl der aufgefundenen Evidenzen erwies sich zur standardisierten Erfassung eine Bilddatenbank als notwendig, die sämtliche Merkmale fotografiert und beschrieben festhält. Diese umfasst inzwischen über 16 000 Images und ist seit 2014 in die Deutsche Fotothek an der SLUB überführt.[6] Veröffentlicht sind dort inzwischen etwa 5 000 der bisher erfassten Merkmale, die online recherchierbar sind, sobald sie mit einem Normdatensatz in der GND verknüpft sind. Die entsprechenden Normdaten der GND wiederum verlinken zurück auf das Image des Provenienzmerkmals und die Kontextinformationen in der Deutschen Fotothek (Abb. 1 und 2).

1
Exlibris der Familie
Sahrer von Sahr
auf Schloss Dahlen ·
vor 1945

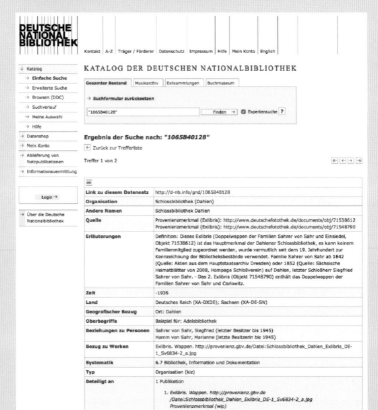

2
Normdatensatz zur
Schlossbibliothek
Dahlen in der Gemein-
samen Normdatei der
Deutschen National-
bibliothek

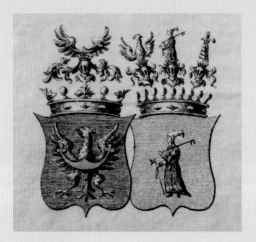

Erfassungsstandards und überregionale Nachweise der Provenienzmerkmale sind von enormer Bedeutung für die kooperative Provenienzforschung, denn die sogenannten Schlossbergungsbestände sind weit verstreut und finden sich nicht nur, wie anzunehmen wäre, in den Bibliotheken der ehemaligen Sowjetischen Besatzungszone. Die im Land Sachsen bereits am 11. September 1945 erlassene »Verordnung über die Durchführung einer demokratischen Bodenreform« bildete die rechtliche Grundlage für die entschädigungslose Enteignung von rund 1 200 sächsischen Gütern, deren landwirtschaftliche Nutzfläche jeweils mehr als 100 Hektar umfasste. Auch kleinere Güter nachweislich aktiver Nationalsozialisten und von tatsächlichen oder mutmaßlichen Kriegsverbrechern wurden liquidiert.

Die einige Monate später folgende »Anordnung über die Sicherstellung und »Verwertung« des nichtlandwirtschaftlichen Inventars der durch die Bodenreform enteigneten Gutshäuser« vom 17. Mai 1946 präzisierte und umfasste nun auch persönlichen Besitz wie Möbel, Hausrat, Kunstwerke, aber auch Archive und Bibliotheken. Erst zu diesem Zeitpunkt, mehr als ein Jahr nach Kriegsende, begannen systematische Sicherungsmaßnahmen für die herrenlosen Buchbestände aus etwa 200, möglicherweise aber 300 Privatbibliotheken sächsischer Herrenhäuser. Dazu zählten einige bedeutende, über Jahrhunderte gewachsene Sammlungen wie die Freiherrlich von Friesen'sche Schlossbibliothek zu Rötha oder die Sammlungen in den Schlössern Dahlen und Siebeneichen (Abb. 3). Vorgesehen war, die dringend benötigte wissenschaftliche Literatur von einem zentralen Buchbergungslager in Dresden aus bedarfsgerecht zu verteilen. Belletristik und Unterhaltungsliteratur wurde etwa direkt vor Ort aussortiert und den örtlichen Volks- und Schulbüchereien übergeben. Häufig jedoch fand die Buchbergungskommission die Bestände bereits zuvor geplündert oder willkürlich verteilt und damit ihrem Zusammenhang entrissen vor; keine der aufgelösten Adelsbibliotheken überlebte die Zeitläufte als geschlossene Sammlung. Insgesamt waren zeitgenössischen Schätzungen zufolge mindestens eine Million Bücher »herrenlos« geworden.

Die in der SLB dazu geführten Statistiken sind nur summarisch überliefert und kritisch zu betrachten, aber es ist von etwa 300 000 Bänden auszugehen, die 1948 aus dem Buchbergungslager übernommen und in der SLB bearbeitet wurden. Von diesen hat man vermutlich über 100 000 Bände inventarisiert, in der Gesamtschau der Jahre 1948 bis 1976 etwa 32 Prozent, alles Weitere als Dubletten

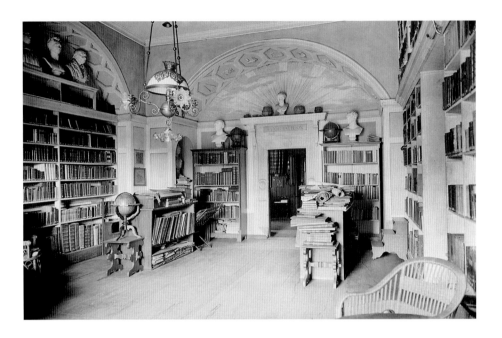

ausgeschieden beziehungsweise makuliert.[7] Die Doppelstücke dienten der Literaturbeschaffung durch Buchtausch mit anderen Bibliotheken, organisiert über die zunächst in Gotha, ab 1959 in Berlin ansässige Zentralstelle für wissenschaftliche Altbestände (ZwA).[8] Ab den 1970er Jahren von der DDR forcierte Maßnahmen zur Devisenbeschaffung verordneten den Verkauf wertvoller historischer Drucke, beispielsweise über das Leipziger Zentralantiquariat in die Bundesrepublik oder ins westeuropäische Ausland.[9]

Im Ergebnis des Projekts an der SLUB konnten die Reste mehrerer enteigneter Adelsbibliotheken aus den sogenannten Schlossbergungen dokumentiert, restituiert und teilweise nun rechtmäßig angekauft werden. Auf der Basis der erhobenen Forschungsdaten wird seit September 2017 ein langfristiges Projekt zur Recherche und Identifizierung von NS-verfolgungsbedingt entzogenem Kulturgut in den Zugängen nach 1945 vom Deutschen Zentrum Kulturgutverluste gefördert, das bereits jetzt zu ersten Restitutionen jüdischen Eigentums geführt hat.[10]

1 Vgl. dazu www.skd.museum/forschung/provenienzforschung (1.11.2018).

2 Etwas ausführlicher dazu: Jana Kocourek, Norman Köhler: Spurensuche. Im April 2009 startete an der SLUB ein Projekt zur Provenienzerschließung, in: BIS – Das Magazin der Bibliotheken in Sachsen 3 (2010), Nr. 2, S. 110 f.

3 Zur Bewertung des scheinbar euphemistischen Begriffs vgl. Thomas Rudert, Gilbert Lupfer: Die sogenannte »Schlossbergung« als Teil der Bodenreform 1945/46, in: Museumskunde 73 (2008), Nr. 1, S. 57 – 64.

4 Aus technischen Gründen war eine Verzeichnung im SLUB-Katalog nicht möglich und eine separate Datenbank notwendig, aus der aktuell sukzessive die Provenienzdaten in den Katalog überführt und dort angezeigt werden.

5 Vgl. die Übersicht unter https://provenienz.gbv.de/T-PRO_Thesaurus_der_Provenienzbegriffe (29.10.2018).

6 Vgl. Jana Kocourek: Provenienzmerkmale der SLUB online. Über 4 000 Exlibris, Stempel, Etiketten und Autogramme zum Nachschlagen, in: BIS – Das Magazin der Bibliotheken in Sachsen 8 (2015), Nr. 2, S. 94 – 96.

7 Grundlegend dazu: Christian Alschner: Die Bearbeitung der wissenschaftlichen Altbestände. Eine vergleichende Darstellung der Sächsischen Landesbibliothek Dresden und der Universitäts- und Landesbibliothek Halle, masch. Hausarbeit, Dresden 1962; Anna Miksch: Die Sicherung und Nutzung kultureller Werte der ehemaligen Herrensitze des Großgrundbesitzes in Sachsen (Herbst 1945 bis Ende 1949). Ein Beitrag zum Problemkreis des kulturellen Erbes in der antifaschistisch-demokratischen Umwälzung, masch. Diss., Karl-Marx-Universität Leipzig 1979; Christine Simmich: Die Bedeutung der antifaschistisch-demokratischen Reformen für die Sächsische Landesbibliothek Dresden in ihrer Funktion als regionales Bestandszentrum gesellschaftswissenschaftlicher Literatur, masch. Dipl.-Arbeit, Humboldt-Universität zu Berlin 1983.

8 Vgl. dazu Andreas Mälck: Zum Wirken der Zentralstelle für wissenschaftliche Altbestände in Vergangenheit und Gegenwart, in: Zentralblatt für Bibliothekswesen 103 (1989), Nr. 12, S. 537 – 545; der Artikel geht auf seine 1989 vorgelegte Diplomarbeit zurück. Vgl. auch das aktuelle Projekt zur ZwA an der Staatsbibliothek Berlin – Preußischer Kulturbesitz: https://staatsbibliothek-berlin.de/die-staatsbibliothek/abteilungen/historische-drucke/projekte/ns-raubgut-nach-1945 (3.12.2018).

9 Zuletzt dazu: Werner Schroeder: Institutionalisierte Kulturverwertung. Die Beschaffungs- und Einkaufspolitik des Zentralantiquariats der DDR, in: Spuren suchen. Provenienzforschung in Weimar, hg. von Franziska Bomski, Hellmut Seemann, Thorsten Valk, Göttingen 2018, S. 245 – 265.

10 Weiterführende und stets aktualisierte Informationen unter: https://nsraubgut.slub-dresden.de/ns-raubgut (29.10.2018).

...

Jana Kocourek ist Abteilungsleiterin des Bereichs Handschriften, Alte Drucke und Landeskunde an der Sächsischen Landesbibliothek – Staats- und Universitätsbibliothek Dresden.

...

RALF LUSIARDI

Zwischen Enteignung und Restitution

Vergangenheit, Gegenwart und Zukunft der Adelsarchive im Landesarchiv Sachsen-Anhalt

Die »demokratische« Bodenreform in der Sowjetischen Besatzungs-zone (SBZ) führte mit der Enteignung der Großgrundbesitzer nicht nur zu einer Umwälzung der Grundeigentumsverhältnisse, sie markierte auch einen Einschnitt in der Archivgeschichte Sachsen-Anhalts. Denn sie ging einher mit dem faktischen Entzug der auf den Besitzungen vorhandenen beweglichen Kulturgüter. Als die Enteignungsopfer vor der kommunistischen Herrschaft flohen, blieben in Schlössern und Gutshäusern nicht nur Gemälde, Bücher und Möbel zurück, sondern auch die oft in Jahrhunderten gewachsenen Archive adliger Herrschaftsausübung und Güterverwaltung. Angesichts der akuten Gefährdung des herrenlosen Archivguts durch Zerstörung und Zerstreuung setzten in der gesamten SBZ Bemühungen von Archivaren und Archivpflegern um Bergung des schriftlichen Kulturerbes ein. In besonderem Maße gelang dies in Sachsen-Anhalt: Bis Anfang der 1950er Jahre wurden in weit mehr als 150 Transporten nach und nach etwa 180 Tonnen Archivgut geborgen.[1]

Im Ergebnis umfasst die Gruppe der Herrschafts- und Guts-archive im Landesarchiv Sachsen-Anhalt heute 265 Bestände mit mehr als 3 000 laufenden Metern (lfm).[2] Die Bergungsbilanz in den neuen Bundesländern fällt im Übrigen sehr unterschiedlich aus: So sind im Sächsischen Staatsarchiv circa 175 Bestände mit rund 650 lfm aus der Bodenreform vorhanden, im Landesarchiv Greifs-wald hingegen nur 20 Bestände mit 27 lfm.[3] Der enorme Umfang der Bergungen in Sachsen-Anhalt ist vor allem auf zwei Umstände zurückzuführen: Zum einen hatte sich die Archivberatungsstelle der preußischen Provinz Sachsen schon vor 1945 einen guten Überblick

1
Vertrag vom 7. Juni
1541 über die Ehe zwi-
schen Graf Wolfgang
zu Stolberg und
Dorothea, der Tochter
Graf Ulrichs von
Regenstein · Landes-
archiv Sachsen-Anhalt,
H 8, A I Nr. 40

2
Brief der Gräfin Juliana
an ihre Schwester
Magdalene zu Stol-
berg, vermählte Grä-
finnen von Nassau
und Reinstein · 1542 ·
aus der Briefsamm-
lung von 1542 bis
1546 der Schwestern
im Herrschaftsarchiv
Stolberg-Stolberg ·
Landesarchiv Sachsen-
Anhalt, H 8, Nr. 26/27,
Bl. 4r

über die vorhandenen Adelsarchive erarbeitet. Zum anderen wurde deren Leiterin Charlotte Knabe im Januar 1946 auch zur kommissarischen Leiterin des Staatsarchivs Magdeburg ernannt und konnte in dieser Doppelfunktion die Aufgabe der Erfassung und Sicherung der Archivbestände aus der Bodenreform intensiv weiterverfolgen.[4]

Die Bergungen wurden unter dem Nachfolger Hans Gringmuth-Dallmer Mitte der 1950er Jahre abgeschlossen und die Bestände aus dem Bereich der Provinz Sachsen 1967 in der neu eingerichteten Außenstelle Wernigerode des Staatsarchivs Magdeburg konzentriert, während in der Außenstelle Oranienbaum die Adelsarchive aus Anhalt lagerten. Im Staatsarchiv Magdeburg wurden die Bodenreform-Bestände keineswegs, wie vielleicht zu vermuten wäre, aus ideologischen Gründen vernachlässigt. Vielmehr bildeten sie durchgängig einen wichtigen Bestandteil der archivischen Arbeitspläne, mit dem Ergebnis, dass an 110 Beständen umfangreichere Ordnungs- und Verzeichnungsarbeiten geleistet wurden.[5]

Die deutsche Wiedervereinigung brachte hier grundlegende Veränderungen mit sich: Zunächst trat eine Unsicherheit über den rechtlichen Status des Archivguts ein, die erst durch die Verabschiedung des Entschädigungs- und Ausgleichsleistungsgesetzes (EALG) vom 27. September 1994 beendet wurde. Die Adelsarchive aus der Bodenreform unterlagen also grundsätzlich der Restitution. Welches Archivgut davon jedoch konkret betroffen ist und welche Alteigentümer beziehungsweise Rechtsnachfolger tatsächlich anspruchsberechtigt sind, ergab sich aus der gesetzlichen Regelung keineswegs von selbst, sondern bedurfte im Dreieck von Anspruchsberechtigten, Staatsarchiven und Landesämtern zur Regelung offener Vermögensfragen teils schwieriger erbrechtlicher und provenienzbezogener Klärungen. Das Landesarchiv unterstützte dabei die Restitution der entzogenen Kulturgüter an die rechtmäßigen Eigentümer nicht nur bezüglich des Archivguts, sondern auch durch zahlreiche Recherchen in den staatlichen Unterlagen zu anderen Kunst- und Kulturgütern.

Zugleich entwickelten die Mitarbeiterinnen und Mitarbeiter in den Begegnungen mit den Opfern der Bodenreform und ihren Nachkommen neue Perspektiven auf die Archivbestände. Denn diese lassen sich nicht reduzieren auf die Dokumentation adliger Herrschaftsausübung und Wirtschaftstätigkeit, wie sich vergleichbare Quellen auch in anderen »staatlichen« Beständen des Landesarchivs finden. Nein, sie beinhalten auch ganz persönliche und familiäre Dokumente, wie Korrespondenzen, Tagebücher oder Fotoalben (Abb. 1 – 3).

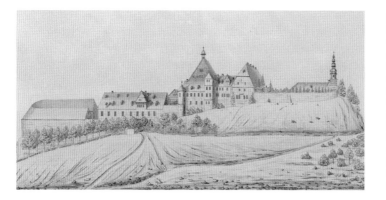

3
Ansichtszeichnung
»Schloss Beichlingen
mit Kirche und Wirt-
schaftsgebäuden«,
die sich im Rissbuch
der Besitzungen des
Grafen Jacob Friede-
mann von Werthern
befindet · um 1800 ·
Zeichnung ·
410 × 200 mm ·
Landesarchiv Sachsen-
Anhalt, H 1, Mappe
Nr. 1, Bl. 38 (Detail)

Darüber hinaus sind die Archivalien geeignet, Erinnerungen an selbst oder in der Familie erlittenes Unrecht zu evozieren.

Vor diesem Hintergrund prägte sich im Landesarchiv frühzeitig die archivpolitische Position aus, die Restitutionsberechtigten in der Wahrnehmung ihrer Belange uneingeschränkt zu unterstützen – und gleichzeitig einvernehmliche Lösungen zur Zukunft ihres Archivguts zu entwickeln.[6] Denn ungeachtet der eigentumsrechtlichen Dimension und der familiären Perspektive blieb und bleibt die außerordentliche Bedeutung der Adelsarchive für die Landes- und Regionalgeschichte ein Faktum und das Interesse der historischen Forschung an ihrer Benutzung ungebrochen.

In dieser doppelseitigen Perspektive der Interessenwahrung von rechtmäßigen Eigentümern und Nutzeröffentlichkeit erscheint das Archivdepositum als besonders geeigneter Lösungsweg, bei dem die Eigentümer sich zu einem unbefristeten, aber widerrufbaren Verbleib ihres Archivguts im Landesarchiv bereitfinden und das Landesarchiv kostenfrei die Verwahrung und Zugänglichmachung des Archivguts übernimmt. Eine solche Einigung konnte bislang in 70 Fällen erzielt werden. Sie war auf Seiten der Eigentümer sicherlich häufig getragen von einem kulturellen Verantwortungsbewusstsein, das im Übrigen auch dazu beitrug, dass einzelne ihrem restituierten Archivbestand weitere Unterlagen hinzufügten und andere ihr Familienarchiv als Depositum dem Landesarchiv zur professionellen Erhaltung und Nutzbarmachung überhaupt erst anvertrauten.

Doch solche Depositallösungen lassen sich nicht in allen Fällen erzielen. Mitunter führte kein Weg an einer Rückgabe vorbei, die teilweise auf das Familienarchiv beschränkt wurde, während die Unterlagen zur Güter- und Rechteverwaltung dem Landesarchiv überlassen

wurden. In anderen Fällen lässt sich ein Verbleib im Landesarchiv nur durch einen Ankauf erreichen, der aufgrund der Beschränktheit der öffentlichen Mittel aber allenfalls in landes- oder kulturhistorisch besonders bedeutsamen Ausnahmen und mit Unterstützung durch Drittmittelgeber realisierbar ist, so etwa beim Gutsarchiv Oberwiederstedt der Familie des Dichters Friedrich von Hardenberg, genannt Novalis. Nicht selten benötigen Übereinkommen auch einen langen Atem, was sich an der Zahl von 35 Bodenreformbeständen ablesen lässt, für die noch keine abschließende Lösung gefunden werden konnte, darunter vier der umfangreichsten und historisch bedeutendsten Herrschaftsarchive aus Sachsen-Anhalt.

Ein knappes Vierteljahrhundert nach Verabschiedung des EALG ist also noch immer nur eine Zwischenbilanz möglich: Der Weg der Verständigung mit den Opfern der Bodenreform hat sich bewährt und zu vielen gütlichen Einigungen geführt. Wie erfolgreich die Abschlussbilanz ausfallen wird, hängt nunmehr davon ab, ob sich auch bei schwierigeren Konstellationen alle Beteiligten zu einvernehmlichen Lösungen zugunsten einer langfristigen öffentlichen Nutzbarkeit der Adelsarchive im Landesarchiv Sachsen-Anhalt einigen können.

1 Vgl. Konrad Breitenborn: »Eigentum des Volkes«. Kunst- und Kulturgutenteignungen durch die Bodenreform, in: Rüdiger Fikentscher, Boje E. Hans Schmuhl (Hg.): Die Bodenreform in Sachsen-Anhalt. Durchführung, Zeitzeugen, Folgen, Halle (Saale) 1999, S. 117–152, hier S. 141; Ulrike Höroldt: Adelsarchivpflege nach Bodenreform und EALG – Herausforderungen in den neuen Bundesländern, in: Andreas Hedwig (Hg.): Adelsarchive – zentrale Quellenbestände oder Curiosa?, Marburg 2009, S. 53–70, hier S. 58; dies.: Anmerkungen zum Umgang mit den Adels- und Gutsarchiven im Landeshauptarchiv Sachsen-Anhalt und in den übrigen staatlichen Archiven seit der Bodenreform, in: Peter Wiegand, Jürgen Rainer Wolf (Red.): Archivische Facharbeit in historischer Perspektive, Dresden 2010, S. 92–102, hier S. 94.
2 Vgl. Jörg Brückner, Andreas Erb, Christoph Volkmar (Bearb.): Adelsarchive im Landeshauptarchiv Sachsen-Anhalt. Übersicht über die Bestände, Magdeburg 2012.
3 Vgl. Höroldt 2009, S. 61 f.
4 Vgl. Ulrike Höroldt: Das Weiterwirken der Archivberatungsstelle der Provinz Sachsen und ihre Bedeutung für die Sicherung der Adelsarchive aus der Bodenreform, in: Norbert Moczarski, Katharina Witter (Hg.): Thüringische und Rheinische Forschungen. Festschrift für Johannes Mötsch zum 65. Geburtstag, Bonn u. a. 2014, S. 446–462.
5 Vgl. Höroldt 2009, bes. S. 96 f.
6 Vgl. Ulrike Höroldt: Der Umgang der Archive mit restitutionsbelasteten Beständen, in: Dirk Blübaum, Bernhard Maaz, Katja Schneider (Hg.): Museumsgut und Eigentumsfragen. Die Nachkriegszeit und ihre heutige Relevanz in der Rechtspraxis der Museen in den neuen Bundesländern, Halle (Saale) 2012, S. 56–62; Jörg Brückner, Christoph Volkmar: Quellenreichtum mit Zukunft? Die Perspektiven der Adelsarchive im Landeshauptarchiv Sachsen-Anhalt, in: Sachsen und Anhalt 26 (2014), S. 217–228.

...

Dr. Ralf Lusiardi ist Leiter der Abteilung Magdeburg des Landesarchivs Sachsen-Anhalt.

...

FRIEDEGUND FREITAG

Die Stiftung Schloss Friedenstein Gotha stellt ihre Bestände der »KoKo Mühlenbeck« online

Ein besonderes Anliegen der Stiftung Schloss Friedenstein Gotha ist die Aufarbeitung der eigenen Sammlungsgeschichte. Mehrere, teils in Kooperation mit anderen Institutionen angestoßene Forschungsprojekte befassen sich nicht nur mit den schweren Verlusten nach dem Zweiten Weltkrieg, sondern auch mit den daraus resultierenden Sammlungsstrategien in der DDR sowie mit bisher nicht näher untersuchten Sammlungszuwächsen. Ein größerer Bestand von Gegenständen unklarer Herkunft berührt ein brisantes Thema der jüngeren Zeitgeschichte, nämlich Kulturgutverluste in der DDR. Als Anfang 1990 die im Ministerium für Außenhandel dem Bereich Kommerzielle Koordinierung (KoKo) zugeordnete Kunst und Antiquitäten GmbH liquidiert wurde, erwarben die damals als Kultureigenbetrieb organisierten Museen der Stadt Gotha aus deren Hauptlager in Mühlenbeck bei Berlin insgesamt 2 037 Objekte, die überwiegend der Gebrauchs- und Alltagskultur, dem Handwerk und der Volkskunst des 19. und 20. Jahrhunderts zuzuordnen sind. Darunter befinden sich Musikinstrumente, Spielzeug, Ferngläser, Brillen, Besteck, Gebrauchsgeschirr und Ziergegenstände aus Keramik, Zinn, Steingut oder Glas, Kaffeemühlen, Orden, Bilderrahmen, Fotoapparate, Tabakspfeifen, Feuerzeuge, Uhren, Spitzendeckchen, Bürsten, Kleidungsstücke, Bilderalben, Schallplatten, Sparbüchsen, Spieldosen und vieles mehr (Abb. 1 und 2). In den meisten Fällen dürfte der ideelle Wert heute den materiellen übersteigen.

Damals angelegte, heute von der Stiftung verwahrte Karteikarten geben unter Herkunft jeweils »Mühlenbeck« oder »Koko Mühlenbeck« an und datierten den »Sammelkauf« wahlweise auf 1990,

auf »September 1990« oder – wohl fälschlich – »Sept. 1991«. Als Ankaufspreis ist auf einigen Karteikarten eine Gesamtsumme von 150 000 DM vermerkt. Die wesentlichen beziehungsweise zum gegenwärtigen Zeitpunkt sogar einzigen Informationen über die näheren Umstände dieser Erwerbung stammen von langjährigen Mitarbeitern der Stiftung, denn die Suche nach einschlägigem Aktenmaterial verlief bisher ohne Ergebnis. Der vorläufige Stand der Erkenntnisse soll an dieser Stelle kurz referiert werden, muss aber, da er nicht durch schriftliche Quellen abgesichert werden kann, unter einem gewissen Vorbehalt stehen.

Initiiert wurde der Ankauf vermutlich durch den Bezirksmuseumsrat. Das Ministerium für Kultur, das im Oktober 1990 aufgelöst wurde, soll ebenfalls involviert gewesen sein und könnte, wie eine damals mit einbezogene Mitarbeiterin vermutet, den Museen in Gotha das Geld für den Ankauf zur Verfügung gestellt haben. Der damalige, inzwischen verstorbene Gothaer Museumsdirektor übernahm die Organisation und Kontaktanbahnung und stellte außerdem Personal zur Verfügung, das aus dem Fundus der »KoKo Mühlenbeck« diejenigen Gegenstände auswählen sollte, die generell für kulturgeschichtliche museale Sammlungen von Interesse waren. Wertvolle Kunstwerke und Antiquitäten befanden sich im Spätsommer 1990 offenbar nicht mehr in Mühlenbeck, zumal auch zahlreiche andere Museen dort Ankäufe tätigten. Innerhalb weniger Wochen verpackten die aus Gotha entsandten Museumsmitarbeiter direkt vor Ort die entsprechenden Stücke. Zudem wurde in Listen festgehalten, welche und wie viele Objekte die einzelnen Kisten beinhalteten. Den Transport übernahm eine Kunstspedition. Beim Auspacken in Gotha stellte sich heraus, dass der Inhalt vieler Kisten nicht mit den dazugehörigen Listen übereinstimmte, weshalb vermutet werden muss, dass Angestellte der Kunst und Antiquitäten GmbH nachträglich Objekte aus den versiegelten Transportbehältern entfernten oder austauschten. Einiges, so der Eindruck einiger Gothaer Museumsmitarbeiter, schien sogar mutwillig zerstört worden zu sein, zumindest war der Grad der Beschädigung nicht durch unsachgemäße Behandlung während des Transports zu erklären.

Da der Ankauf deutlich mehr als die 2 037 in Gotha verbliebenen Stücke umfasste und auch anderen Museen zugutekommen sollte, fungierte Schloss Friedenstein mutmaßlich als Zwischenlager. Die Gegenstände wurden zunächst geordnet und daraufhin in teilweise eigens dafür eingerichteten, gesicherten Räumlichkeiten in den Gewölben und im Westturm untergebracht. Nachdem die

1
Chanukkaleuchter aus
den Beständen der
»KoKo Mühlenbeck« ·
Ende 19. Jahrhundert ·
Edelstahl · Höhe
25,5 cm · Stiftung
Schloss Friedenstein
Gotha, Inv.-Nr. 31816

2
Botanisiertrommel
aus den Beständen der
»KoKo Mühlenbeck« ·
Ende 19. Jahrhundert ·
Blech · 11,3 × 30 ×
7,7 cm · Stiftung
Schloss Friedenstein
Gotha, Inv.-Nr. 21583

stiftungfriedenstein.de

Suche in Objekte

Gesamtbestand
Bildende Kunst
Ostasien
Antike
Naturkunde
Verluste
Unklare Herkunft
Objekte

Suchen Zurücksetzen Erweitert

🖬 Bild & Text ▦ Nur Bild << < Objekt **97** bis **112** von **2.037** > >>

18415 18416 18417 18418

18419 18420 18421 18422

18423 18424 18425 18426

3
Screenshot der
Online-Suche zu den
Beständen der
»KoKo Mühlenbeck«
auf der Website
der Stiftung Schloss
Friedenstein Gotha

Museen der Stadt Gotha sich das ausgesucht hatten, was eine sinnvolle Ergänzung ihrer Sammlungen darstellte, luden wohl der Gothaer Museumsdirektor oder der Museumsverband Thüringen e. V. weitere Thüringer sowie andere Museen ein, »kostenfrei« Objekte zu übernehmen. Später durften auch Museumsmitarbeiter Einzelstücke erwerben. Die Festlegung von Preisen beziehungsweise Schätzwerten erfolgte durch externe Sachverständige. Ein kleiner Teil wurde anlässlich des Museumsfestes in Gotha 1990/91 als Trödelware verkauft, den Rest teilten private Kunsthändler untereinander auf. Wer den Verkaufserlös erhielt, lässt sich nicht belegen.

Soweit die Geschehnisse, wie sie sich nach den Erinnerungen mehrerer Mitarbeiter rekonstruieren lassen. Ohne schriftliche Belege wird einiges nicht zu verifizieren, mancher Widerspruch nicht aufzulösen sein. Völlig offen ist die ursprüngliche Herkunft der erworbenen Stücke und vor allem die Frage, ob sie von der Kunst und Antiquitäten GmbH rechtmäßig erworben oder ihren Besitzern auf eine nach heutigen Maßstäben unrechtsbehaftete Weise entzogen

wurden. Gegenstände, auf die das Letztere zutrifft, möchte die Stiftung Schloss Friedenstein ihren rechtmäßigen Eigentümern zurückgeben. Allerdings sind die personellen und finanziellen Ressourcen der Stiftung begrenzt. Die Quellenlage erweist sich als spärlich, wobei die Sichtung wichtiger Aktenbestände im Bundesarchiv, wie etwa des Bereichs Kommerzielle Koordinierung einschließlich der Kunst- und Antiquitäten GmbH, noch aussteht.[1] Mit schnellen Rechercheergebnissen ist nicht zu rechnen. Daher hat die Stiftung ihren gesamten Mühlenbeck-Bestand digitalisiert und im Frühjahr 2017 online gestellt.[2] Die Angaben zu den einzelnen Objekten – Bezeichnung, Inventarnummer, Eingangsart, Herstellungsort, Datierung, Material, Technik, eine Kurz- und eine ausführlichere Beschreibung – werden laufend aktualisiert sowie noch fehlende Abbildungen sukzessive ergänzt. Unter dem Stichwort »Unklare Herkunft« öffnet der Link »Objekte« den Zugang zum Mühlenbeck-Bestand. Der Nutzer kann nun entweder über die mit dazugehöriger Inventarnummer versehenen Vorschaubilder (Thumbnails) den Bestand komplett durchsehen oder aber mithilfe verschiedener Such-, Sortier- und Filterfunktionen seine Nachforschungen gezielt auf bestimmte Bereiche eingrenzen (Abb. 3).

Es ist zu hoffen, dass die so geschaffenen Recherchemöglichkeiten frühere rechtmäßige Besitzer befähigen, Ansprüche auf ihr Eigentum prüfen zu lassen, oder sich zumindest weitere Informationen ergeben, die zu einer Klärung der ursprünglichen Besitzverhältnisse beitragen können.

1 Bundesarchiv, Bestand DL 210. Vgl. dazu den Beitrag von Bernd Isphording in diesem Heft.
2 Vgl. www.stiftungfriedenstein.de/sammlungen (30.10.2018).

..

Dr. Friedegund Freitag ist wissenschaftliche Mitarbeiterin der Stiftung Schloss Friedenstein Gotha.

..

Aktuelles

Spotlights

Der Restitutionsfall Friedmann: »Die Rückkehr des Bildes ist ein Baustein unserer Geschichte«

Am 25. Juli 2018 konnten die Bayerischen Staatsgemäldesammlungen ein Gemälde, das als Raubkunst identifiziert worden war, an die Erbengemeinschaft nach Ludwig und Selma Friedmann restituieren. Das Bild »Bauernstube« von Ernst Immanuel Müller wurde Miriam Friedmann stellvertretend für die Erbengemeinschaft übergeben. Die Restitution erfolgte im Schaetzler Palais in Augsburg, der Heimatstadt von Ludwig und Selma Friedmann und ihrer vier Kinder. Hier hatte Ludwig Friedmann sehr erfolgreich eine Wäschefabrik geführt und als zweiter Vorsitzender der Israelitischen Kultusgemeinde aktiv für die jüdische Gemeinde gewirkt. Zur Wohnungseinrichtung der Familie gehörte auch das Gemälde. Mit der Machtübernahme durch die Nationalsozialisten wurden Ludwig und Selma Friedmann sukzessive ihrer materiellen Existenzgrundlage beraubt. Im März 1943 beging das Ehepaar angesichts der bevorstehenden Deportation Selbstmord. Seine vier Kinder hatten schon früher Deutschland verlassen, das jüngste mittels eines Kindertransports. Sie überlebten den Holocaust in England und Amerika.

Dank der Recherche von Anja Zechel, fest angestellte Provenienzforscherin der Pinakotheken, konnte dieser Raubkunstfall innerhalb von 15 Monaten bearbeitet werden. Anhand digitaler Hilfsmittel wie Online-Datenbanken von Kunsthandlungen sowie Augsburger und Münchner Archivalien konnte die Provenienz vollständig geklärt werden und die Suche nach den Berechtigten begin-

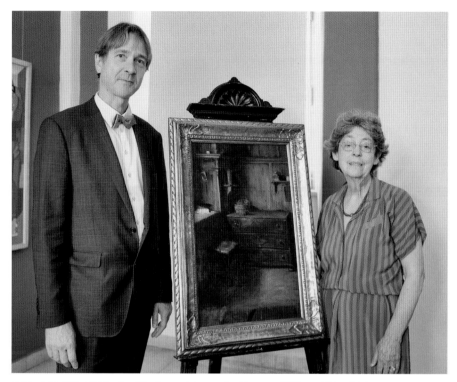

Bernhard Maaz übergibt das Gemälde »Bauernstube« von Ernst Immanuel Müller an Miriam Friedmann

nen. Diese gestaltete sich verhältnismäßig leicht, da der älteste Sohn von Ludwig und Selma Friedmann bereits 1960 nach München zurückgekehrt war. Seine heute in Augsburg lebende Tochter, Miriam Friedmann, stellte den Kontakt zu allen Berechtigten der zweiten und dritten Generation nach dem Ehepaar her. Sie beschreibt eindringlich, was die Restitution für sie bedeutet: »Es war schmerzhaft für meine Eltern, meine Tanten und meinen Onkel, über die Vergangenheit zu reden. Auf diese Weise fehlte im Leben von uns allen ein Kapitel. Durch die Rückkehr des Bildes kommt ein kleiner Baustein dieser Geschichte zurück.« Der Restitutionsvorgang war geprägt durch die außerordentlich gute Zusammenarbeit, das Vertrauen und die berührenden menschlichen Begegnungen zwischen Museum und Familie, wofür ersteres sehr dankbar ist.

Die Bayerischen Staatsgemäldesammlungen arbeiten derzeit mit sechs Forscherinnen und Forschern an der Überprüfung der Bestände auf Raubkunst. Bis Ende 2020 soll für 7 000 Werke der sogenannte Erstcheck abgeschlossen sein und die Tiefenrecherche der identifizierten Verdachtsfälle folgen.

DR. ANDREA BAMBI, BAYERISCHE
STAATSGEMÄLDESAMMLUNGEN

Dialog zu »gerechten und fairen Lösungen« bei der Rückgabe von NS-Raubgut

Oftmals sind bei den Auseinandersetzungen um NS-Raubgut Spannungen zwischen Museen und Anwälten zu beobachten, die teils auch in gerichtlichen Verfahren münden. Da sich das Deutsche Zentrum Kulturgutverluste gemäß seiner Satzung für »gerechte und faire Lösungen« im Sinne der internationalen »Washingtoner Prinzipien« von 1998 und der deutschen »Gemeinsamen Erklärung« von 1999 einsetzt, lud es am 10. Oktober 2018 in Berlin zu dem Kolloquium »NS-Raubgut – Wege aus dem Misstrauen« ein.

Die vom Zentrum moderierte Veranstaltung vereinte Referenten und Gäste aus dem Bereich der Anwaltschaft, der kulturgutbewahrenden Einrichtungen (Museen, Bibliotheken, Archive), der politischen Ebene, der Opferverbände sowie weitere Experten der NS-Raubgut-Thematik. Neben dieser interessenausgewogenen Zusammensetzung waren auch ausländische Fachleute anwesend, sodass das Themenfeld zudem aus internationaler Sicht betrachtet werden konnte.

Es wurde über die Perspektive der Opfer und ihrer Nachfahren, der kulturgutbewahrenden Einrichtungen, der Anwälte und schließlich – als Schwerpunkt der Veranstaltung – über Praxisbeispiele zur Unterstützung, Kooperation und Vernetzung informiert. Im Rahmen intensiver Diskussionen konnten zukünftige Herausforderungen und deren gemeinsame Bewältigung bei der Suche nach »gerechten und fairen Lösungen« erörtert werden. In diesem Zusammenhang erschien es den Teilnehmern des Kolloquiums unter anderem sinnvoll, einheitliche Vorgaben zur raschen Beförderung eines Restitutionsverfahrens, weitere zentrale Unterstützungsangebote für Opfer und Hinterbliebene, eine bessere Kommunikation zwischen den Parteien und die verstärkte Nutzung von Mediationsgremien wie etwa der deutschen Beratenden Kommission anzustreben.

Mit der Veranstaltung hat sich das Zentrum für eine vertrauensvolle Kooperation bei Restitutionsverfahren eingesetzt und hierzu als Katalysator die unterschiedlichsten Interessen erfolgreich zusammengebracht. Im Hinblick auf das weitere Vorgehen bestand Einigkeit, dass der Dialog fortgesetzt werden solle.

DR. MICHAEL FRANZ,
DEUTSCHES ZENTRUM KULTURGUT-
VERLUSTE, MAGDEBURG

...

Zur Rückgabe von Büchern an die Jüdische Gemeinde Hamburg

»[…] bemühen wir uns bislang leider vergeblich, die Rückführung unserer Bibliothek aus Dresden zu erwirken.« Dies ist zu lesen in einem Schreiben der Jüdischen Gemeinde Hamburg an die Staats- und Universitätsbibliothek Hamburg (SUB) vom 3. Juli 1955. Dass dieses Bemühen einmal von Erfolg gekrönt sein würde, konnte damals niemand ahnen.

1938 wurde die Bibliothek während des Novemberpogroms vom Sicherheitsdienst des Reichsführers SS beschlagnahmt und 1939 in 101 Kisten als »Hamburger Judenbibliothek« nach Berlin ins Reichssicherheitshauptamt überführt. Vorübergehend gelangte sie beziehungsweise große Teile davon 1942 auf Drängen des Direktors Gustav Wahl als »Hambur-

Drei an die Hamburger Jüdische Gemeindebibliothek restituierte Bücher

gensie« in den Besitz der SUB, die sie aus Schutz vor dem Zweiten Weltkrieg in ihre sächsischen Depots – in das Rittergut Weißig und Schloss Hermsdorf nahe Dresden – verbrachte. So lagerte sie nach Kriegsende in der Sowjetischen Besatzungszone, wo sie später in Schloss Rochsburg bei Chemnitz mit anderen dorthin verbrachten Beständen der Bibliothek zusammengeführt und teilweise vermischt wurde.

Dank der Bemühungen vieler Beteiligter, unter anderen der Jüdischen Gemeinde Dresden, gelang 1957 die Rückführung der Bibliothek nach Hamburg. Immerhin 70 Kisten konnten an die Hamburger Gemeinde zurückgegeben werden. Im Rahmen eines an der Sächsischen Landesbibliothek – Staats- und Universitätsbibliothek Dresden (SLUB) durchgeführten und vom Deutschen Zentrum Kulturgutverluste finanzierten Projekts zu NS-Raubgut war es möglich, nun drei Bücher aus

dem Besitz der Jüdischen Gemeinde Hamburg anhand von darin enthaltenen Stempeln zu identifizieren. Bei den in Dresden entdeckten Büchern handelt es sich um »Die Juden als Rasse« von Ignacy M. Judt (1903), das 1955 als Geschenk der ehemaligen Volksbücherei Hermsdorf an die SLUB gelangte, sowie um die beiden 1959 und 1987 antiquarisch erworbenen Bände von Hugo Herrmann »Palästina heute« (1935) und Arthur Galliner »Max Liebermann« (1927).

In der SUB wurde ein Titel aufgrund des Etikettes »Salomon Wallich-Klaus« der Gemeindebibliothek zugeordnet. Bei dem 2007 in einem Strassburger Antiquariat erworbenen Buch handelt es sich um einen Altonaer Druck von 1770 in hebräischer Sprache.

Möglicherweise entwendeten Unbekannte die vier Bände um 1943 aus den sächsischen Depots der SUB und veräußerten sie.

Die Bücher sind nun, mehr als 70 Jahre nach ihrem Raub, an die Jüdische Gemeinde Hamburg restituiert worden. Auch wenn damit nur ein sehr kleiner Teil der geplünderten Bestände der Hamburger Jüdischen Gemeindebibliothek zurückkehrt, bedeutet doch jedes einzelne restituierte Buch den Versuch, die Erinnerung an vergangenes Unrecht wach zu halten.

MARIA KESTING, STAATS- UND UNIVERSITÄTSBIBLIOTHEK HAMBURG CARL VON OSSIETZKY

Neuer Förderbereich »Koloniale Kontexte« gestartet

Im Januar 2019 hat der neue Fachbereich »Kulturgut aus kolonialen Kontexten« am Deutschen Zentrum Kulturgutverluste mit seinem ersten Mitarbeiter, dem Historiker Jan Hüsgen, seine Arbeit aufgenommen. Er steht zunächst als Ansprechpartner und Berater für Projektanträge im Bereich der Provenienzforschung zu Kulturgut aus kolonialen Kontexten für die erste Antragsfrist am 1. Juni 2019 zur Verfügung. Grundlage der finanziellen Unterstützung bildet die zum 1. Januar 2019 in Kraft getretene Förderrichtlinie für Projekte zu »Sammlungsgut aus kolonialen Kontexten«.

Zur Bewertung eingegangener Anträge und Erarbeitung einer Förderempfehlung an den Vorstand der Stiftung hat Staatsministerin Monika Grütters im Februar einen neuen Förderbeirat »Koloniale Kontexte« berufen. Als Mitglieder wählte sie renommierte Fachleute aus Museen und Universitäten, die auch eine internationale Perspektive einbringen. Alle Details zur Forschungsfinanzierung so-wie zu den neu berufenen Förderbeiratsmitgliedern sind unter www.kulturgutverluste.de in der Rubrik Förderbereich »Koloniale Kontexte« zu finden. Darüber hinaus konnte der Vorstand des Zentrums Larissa Förster gewinnen, im April die Leitung dieses neuen Aufgabenfeldes zu übernehmen. Zwei weitere Stellen im neuen Fachbereich werden das Team vervollständigen.

Der neue Arbeitsbereich bezieht sich auf alle Sammlungen, die Kulturgut aus kolonialen Kontexten in ihren Beständen bewahren. In diesem Bereich bedarf es nach Ansicht des Zentrums internationaler und interdisziplinärer Kooperationen, um einen angemessenen Umgang mit diesen Objekten zu entwickeln. Folgende Förderziele werden deshalb angestrebt: die systematische und nachhaltige Aufarbeitung der Provenienzen von Kulturgut aus kolonialen Kontexten in öffentlichen Einrichtungen in Deutschland, die Klärung grundlegender Fragen zu diesen Objekten (Grundlagenforschung) sowie die vor allem digitale, öffentlich zugängliche Dokumentation der Untersuchungsergebnisse. Beispielsweise gilt es hier, spezifische Standards bei der Dokumentation und Publikation der Objektgruppen zu entwickeln. Ebenfalls soll der Wissenstransfer zwischen den sammelnden Einrichtungen unterstützt sowie die Entwicklung und Stärkung nationaler und internationaler, die Herkunftsländer und -gesellschaften einbeziehende Forschungsnetzwerke gefördert werden. Ein weiteres Ziel stellt die Weitergabe von Erkenntnissen und Erfahrungen aus den Projekten im Rahmen von Aus- und Weiterbildungen dar.

FREYA PASCHEN, DEUTSCHES ZENTRUM KULTURGUTVERLUSTE, MAGDEBURG

Grundlagenforschung zu Kulturgutverlusten in SBZ und DDR im Deutschen Historischen Museum

Das 1987 gegründete Deutsche Historische Museum (DHM) verfügt heute über einen Gesamtbestand von ungefähr einer Million Objekten. Darunter befinden sich große Sammlungsteile aus der Anfangszeit des Zeughauses in Preußen wie auch des ehemaligen Museums für Deutsche Geschichte (MfDG). Die Bestände dieses nationalen Geschichtsmuseums der DDR waren 1990 dem DHM übertragen worden.

Über konkrete Objektbefragungen hinaus stellen sich seit dem ersten Tag dieser Übertragung grundsätzliche Fragen zu den Sammlungserwerbungen im MfDG. Woher kamen die Stücke, wenn in den Inventarbüchern nur »Übernahme« oder beispielsweise »Überweisung vom Institut für Marxismus-Leninismus« steht? Oftmals wurden Gegenstände von Institutionen und Parteien überwiesen, ohne dass eine nachvollziehbare und genaue Bezeichnung der Herkunft erfolgte. Das MfDG stand im Fokus der Kulturpolitik der DDR. Dort brachte man Kulturgut aus unterschiedlichsten Kontexten, etwa auch aus Regionalmuseen des eigenen Landes, zusammen. Die Erwerbungspolitik für das Nationalmuseum hatte also Auswirkungen auf die Objektbewegungen in der ganzen DDR.

Mit einer repräsentativen Studie, die in Kooperation zwischen dem Deutschen Zentrum Kulturgutverluste und dem DHM entsteht, wird von Oktober 2018 bis September 2020 der Komplex der Überweisungen staatlicher Institutionen an das MfDG grundlegend erforscht. Dem Zusammenhang möglicher Objekterwerbungen mit den Enteignungen von Schlössern und Grundbesitz während der Bodenreform in der Sowjetischen Besatzungszone wie auch mit »Republikflucht« und angestrengten Steuerprozessen in der Zeit der DDR soll zudem nachgegangen werden. Die Entschlüsselung der Netzwerke der beteiligten Akteure ist dabei essenziell, um Mechanismen der Objektbewegungen nachvollziehen zu können. Eine Untersuchung dieser grundlegenden Fragen fehlte bislang, ist aber entscheidend für zukünftige, vertiefende Einzelfallforschungen am DHM, aber auch an anderen Museen der ehemaligen DDR.

Eine im Deutschen Historischen Museum befindliche Karteikarte aus der ehemaligen Sammlung des Museums für Deutsche Geschichte. Die verzeichnete Tasse wurde im Jahr 1990 an die in der Bodenreform enteignete Familie zurückgegeben.

DR. BRIGITTE REINEKE,
DEUTSCHES HISTORISCHES MUSEUM,
BERLIN

Tagungsberichte

Workshop zum Projekt »Die MfS-Aktion ›Licht‹ 1962« Forschungsfragen und Befunde

11. September 2018, Hannah-Arendt-Institut für Totalitarismusforschung e. V. an der Technischen Universität Dresden

Insgesamt 18 Fachvertreter, die an ihren Institutionen derzeit alle mit Forschungen zu Kulturgutentziehungen in der Sowjetischen Besatzungszone (SBZ) und DDR befasst sind, waren von Clemens Vollnhals und Thomas Widera nach Dresden eingeladen, um am Runden Tisch gemeinsam die Zwischenergebnisse der Kooperation zur »MfS-Aktion ›Licht‹« (vgl. auch S. 12 – 17) zu bilanzieren.

Bei den Diskussionen kamen Aspekte zum Tragen, die 2012 – 2015 schon die AG »1949 – 89« der Konferenz Nationaler Kultureinrichtungen und 2015 – 2017 die AG »Kulturgutverluste in der SBZ/DDR« des Zentrums beschäftigt hatten. Besonders zwei Bitten wurden dabei an das Zentrum herangetragen: die Dokumentation von Funden in der Lost Art-Datenbank sowie eine stärkere Vernetzung aller am Thema Forschenden.

In der Lost Art-Datenbank jedoch werden sogenanntes NS-Raubgut und sogenannte Beutekunst dokumentiert, deren Rechts- und Handlungsgrundsätze nicht für den Bereich der Verluste in der SBZ/DDR gelten. Das rechtsstaatliche Verfahren zur Klärung von Ansprüchen setzte Antragsfristen, die 1993 und 1995 ausliefen. So dürfte es hinsichtlich der meisten nachträglich festgestellten SBZ/DDR-Kulturgutverluste eher um eine historische Aufarbeitung gehen, da Ansprüche im juristischen Sinn oft nicht mehr gelten.

Ansicht des geöffneten Portalraums »Kulturgutverluste SBZ/DDR« auf dem Kommunikationsportal des Zentrums. Mit Stand März 2019 dient es 37 Forschern, Sammlungshistorikern, Bibliotheks- und Museumsmitarbeitern der Information und Vernetzung.

Dennoch zeigte sich im Verlauf der Diskussionen, wie nötig es ist, allen Betroffenen eine Möglichkeit transparenter Dokumentation zu geben – von Objekten, welche zwischen 1945 und 1990 unter Bedingungen ihren Besitzer und Standort wechselten, die heutigen rechtsstaatlichen Grundsätzen nicht genügen. Wozu sonst die Aufarbeitung!

Alle Ergebnisse der begonnenen Grundlagenforschung (und langfristig auch die Ergebnisse späterer Bestandsforschungen zur SBZ/DDR) sollten daher in die ab 2020 verfügbare Forschungsdatenbank des Zentrums eingehen – so die überwiegende Meinung der Teilnehmer. Diese Datenbank kann bei der Veröffentlichung personenbezogener Angaben den Schutz der Persönlichkeitsrechte berücksichtigen, zum Beispiel durch Anonymisierung. Auch die Verknüpfung von Objekten, Namen und Ereignissen mit anderen Entzugskontexten wäre möglich, die etwa in geförderten Projekten zu NS-Raubgut oder zu Ethnografica ermittelt werden.

Zur Sprache kam in Dresden ebenfalls der Wunsch nach einem besseren Austausch der speziell zu Kulturgutverlusten zwischen 1945 und 1990 Forschenden, unabhängig von laufenden Projekten des Zentrums. Hierzu hat das Deutsche Zentrum Kulturgutverluste eine Austausch- und Vernetzungsmöglichkeit geschaffen. Neben dem ganz grundsätzlichen Kontakt zu Fachkollegen lassen sich dort themenbezogene Diskussionen führen, Veranstaltungs- und Literaturhinweise teilen, Presseartikel und Veranstaltungsnachlesen ablegen sowie Provenienzhinweise, Manuskripte oder sonstige Texte zum Thema vorstellen. Weiterhin besteht die Möglichkeit, auf Wunsch geschlossene Gruppen mit eigener Thematik und speziellem Nutzerkreis

anzulegen. Interessenten am digitalen Fachdialog melden sich bitte beim Autor.

Der Workshop im Hannah-Arendt-Institut hat allen Beteiligten verdeutlicht, wie wesentlich Transparenz und Informationsaustausch auf fachlicher Ebene sind, wobei Grundlagen und Strukturen der Provenienzforschung zum Thema SBZ/DDR bislang nicht vorhanden waren. Diese müssen etabliert und gefestigt werden. Das Zwischenstandstreffen in Dresden war dafür ein äußerst guter Auftakt.

MATHIAS DEINERT,
DEUTSCHES ZENTRUM KULTURGUT-
VERLUSTE, MAGDEBURG

······································

Knotenpunkte
Universitätssammlungen und ihre Netzwerke

10. Sammlungstagung / 7. Jahrestagung der Gesellschaft für Universitätssammlungen e. V.
13. bis 15. September 2018,
Johannes-Gutenberg-Universität Mainz

Nachdem Universitätssammlungen bis zu den 1980er Jahren häufig wenig Beachtung fanden, wurden sie in den letzten Dekaden vielerorts wiederentdeckt. Ein Beleg für diese Tatsache ist die jährlich stattfindende Tagung der Universitätssammlungen, auf der ausgesprochen viele engagierte universitäre Kustoden vertreten sind. Ein zentrales Thema der letzten Tagung in Mainz war die mitunter nicht spannungsfreie Auseinandersetzung innerhalb der Hochschulstrukturen, in denen sich universitäre Sammlungen als Orchideenbereiche behaupten müssen. Dabei stellen sie ausgezeichnete Quellen für die Wissenschaftsgeschichte dar, welche zwar international eine sehr produktive Disziplin, aber in Deutschland nach wie vor schwach ausgeprägt ist. Die Fachvorträge untermauerten daher besonders die Relevanz von Universitätssammlungen anhand interdisziplinärer und innovativer Forschungsprojekte. Die folgenden Beispiele veranschaulichen dies eindrücklich.

An der Universität Bremen beschäftigt man sich mit der Mobilität von Objekten, die im globalen Transfer kulturelle Aneignungsprozesse durchlaufen. Erste Beispiele von Sammeltätigkeiten in der Frühen Neuzeit, zoologisch und botanisch orientiert, seien dementsprechend ein Abbild der Kolonialreiche und der Versuch, eine universale Weltordnung nach westlich-europäischen Ordnungskategorien zu produzieren. Die Wiederentdeckung der Anatomie- und Gemäldesammlung an der Hochschule für Bildende Künste in Dresden führte einen hausinternen Bewusstseinswandel herbei, der ihre Erschließung ermöglichte und sie als in Deutschland einmalige Lehrsammlung etablierte. Auch in der Archäologie werden die Möglichkeiten interdisziplinärer Forschung anhand von Untersuchungen zur Neolithisierung (Ausbreitung von Ackerbau und Viehzucht in der Jungsteinzeit) angewandt, welche Paläoklimatologie, Social Identity Theory und Stilkunde zur Linienbandkeramik kombiniert.

Die Einbeziehung von Citizen Science zur Aufarbeitung einer Sammlung textiler Alltagskultur an der Universität Oldenburg ermöglicht Teilhabe und Multiperspektivität: Im Sinne der Oral History werden systematisch Interviews mit den Einlieferinnen der Textilien geführt, die nur dank Hilfskräften

»Schule des Sehens« · Schaufenster der Universitätssammlungen auf dem Campus der Johannes-Gutenberg-Universität Mainz

bei der Aufnahme und Transkription geleistet werden können. Die Nähe zur Forschung bedeutet für universitäre Sammlungen augenscheinlich einen Vorteil, den museale Sammlungen und Bibliotheken so nicht haben. Neben fundierten Vorträgen gab die Tagung umfassend Raum für praxisorientierte Workshops, darunter auch »Keine Angst vor Provenienz«, in dem das Zentrum mit einem Impulsvortrag vertreten war. Universitätssammlungen können – wenn ihnen die gebührende Aufmerksamkeit widerfährt – einen bedeutenden Beitrag zur universitären Lehre leisten und Gegenstand besonders innovativer Untersuchungen sein.

<div align="right">

SOPHIE LESCHIK,
DEUTSCHES ZENTRUM KULTURGUT-
VERLUSTE, MAGDEBURG

</div>

Workshop »Digitale Provenienzforschung«

20./21. September 2018, Österreichische Kommission für Provenienzforschung in Kooperation mit dem Institut für Geschichte, Universität Wien

Anlässlich 20 Jahre »Washingtoner Prinzipien« und 20 Jahre Österreichisches Kunstrückgabegesetz wurde ein Workshop veranstaltet, bei dem sich insgesamt 22 Expertinnen und Experten aus Österreich, Frankreich und Deutschland über die Nutzung digitaler Ressourcen für die Provenienzforschung austauschten. Nach kurzen Statements zu verschiedenen Themen aus der digitalen Praxis der Provenienzforschung folgten intensive Diskussionen mit Initiator und Moderator

Österreichische und deutsche Online-Datenbanken und -Plattformen

Leonhard Weidinger (Provenienzforscher im MAK, Wien, im Auftrag der Österreichischen Kommission für Provenienzforschung) auf dem Podium und mit dem Auditorium. Dieses Workshop-Format ließ keine ausführlichen Vorstellungen von konkreten Projekten zu, sondern erlaubte allen Teilnehmenden, sich mit den Zielen und Chancen, aber auch mit den Herausforderungen und Grenzen von digitalen Ressourcen kritisch auseinanderzusetzen. Im Fokus des Workshops standen Museums- und Bibliotheksdatenbanken, Digitalisierung von Quellen und Kooperationen mit Archiven, digitale Plattformen als interne Arbeitstools, die Erfassung und Analyse von Provenienzmerkmalen sowie Online-Projekte zur Provenienzforschung.

Neben der Würdigung des bereits Geleisteten im Bereich der Digitalisierung war die Diskussion in allen fünf Sektionen bestimmt von Fragen zur nachhaltigen Verarbeitung von Daten, Langfristigkeit von Projekten, Standardisierung, größtmöglicher Transparenz unter Rücksichtnahme auf die rechtlichen Bedingungen sowie zur nationalen und internationalen Vernetzung. Problematisiert wurde beispielsweise, dass Datenbanken und digitale Plattformen noch zu häufig in erster Linie für die Präsentation von Forschungsergebnissen entwickelt und genutzt werden. Um die Möglichkeiten von digitalen Ressourcen für die eigentliche (Provenienz-)Recherche zu optimieren und den wissenschaftlichen Austausch zu unterstützen, forderte man unter

anderem eine intensivere Auseinandersetzung der Wissenschaftlerinnen und Wissenschaftler mit der digitalen Technik – zum Beispiel durch eine stärkere Ansiedlung von Projekten zur Grundlagenforschung an Universitäten. Darüber hinaus wurde angeregt, in höherem Maße grundlegende und strategische Überlegungen zur digitalen Infrastruktur für die Provenienzforschung anzustellen.

CARINA MERSEBURGER,
STAATLICHE KUNSTSAMMLUNGEN
DRESDEN

...

Provenienzforschung, Kunst- und Kulturgutschutzrecht

Feierliche Auftaktveranstaltung der Alfried Krupp von Bohlen und Halbach Stiftungslehrstühle für Provenienzforschung, Kunst- und Kulturgutschutzrecht an der Universität Bonn / Erste Fachkonferenz der Forschungsstelle Provenienzforschung, Kunst- und Kulturgutschutzrecht
23./24. Oktober 2018, Universitätsclub Bonn

Der 2013 bekannt gewordene »Kunstfund Gurlitt« hat viel bewegt in der Provenienzforschungslandschaft. Ein fundamentales Ergebnis war die Gründung des Deutschen Zentrums Kulturgutverluste, ein weiteres die Einrichtung spezialisierter Professuren für Provenienzforschung an deutschen Universitäten. Eine besondere Rolle hat dabei die Universität Bonn übernommen, die mit Unterstützung der Alfried Krupp von Bohlen und Halbach-Stiftung zwei Stiftungsprofessuren sowie eine Juniorprofessur eingerichtet hat.

Die Professuren beschränken sich nicht – wie beispielsweise an der Universität Hamburg, der Ludwig-Maximilians-Universität München oder der Technischen Universität Berlin – auf das Fach Kunstgeschichte, sondern beziehen die Staats- und Rechtswissenschaftliche Fakultät ein. Dort übernahm der Jurist Matthias Weller eine neue Professur für Bürgerliches Recht, Kunst- und Kulturgutschutzrecht. Im Kunsthistorischen Institut wurde Christoph Zuschlag Professor für Kunstgeschichte der Moderne und Gegenwart mit Schwerpunkt Provenienzforschung/Geschichte des Sammelns und Ulrike Saß Juniorprofessorin für Provenienzforschung. Die neu berufenen Wissenschaftlerinnen und Wissenschaftler nahmen die in dieser Konstruktion angelegte Aufforderung zur interdisziplinären Zusammenarbeit sofort an und gründeten die Forschungsstelle Provenienzforschung, Kunst- und Kulturgutschutzrecht.

Am 23. und 24. Oktober 2018 fand die Auftaktveranstaltung im Universitätsclub Bonn statt. Welch große Beachtung dieses neue Kompetenzzentrum erfährt, welche Erwartungen mit ihm verbunden werden, zeigte sich beim feierlichen Auftakt. Es sprachen neben den drei Lehrenden der Rektor der Universität Bonn, die Sprecher der beteiligten Fakultäten, eine Vertreterin des Landes Nordrhein-Westfalen, die Kuratoriumsvorsitzende der Krupp-Stiftung sowie Günter Winands, Amtschef der Beauftragten des Bundes für Kultur und Medien und einer der hauptsächlichen Ideengeber und Initiatoren.

Die Fachkonferenz am zweiten Tag widmete sich mit drei wissenschaftlichen Vorträgen ausgewählten Feldern des Forschungsgebietes. Der Autor dieses Beitrags stellte die Frage, ob der Entzug von Kunstwerken in der Sowjetischen Besatzungszone und der DDR ein Thema für die Provenienzforschung in

Drei neue Professuren für Provenienzforschung sowie Kunst- und Kulturgutschutzrecht · Ulrike Saß, Christoph Zuschlag und Matthias Weller vor den Gipsabgüssen des Paul-Clemen-Museum im Kunsthistorischen Institut der Universität Bonn

ganz Deutschland sein könne – und bejahte sie natürlich. Meike Hoffmann von der Freien Universität Berlin, die die vom Deutschen Zentrum Kulturgutverluste kofinanzierte Mosse Art Research Initiative leitet, präsentierte diese als Beispiel für die Zusammenarbeit von Nachfahren Verfolgter und öffentlichen Einrichtungen in Deutschland. Antoinette Maget Dominicé, neu berufene Junior-Professorin in München, diskutierte den früheren und heutigen Umgang mit dem Erbe anderer Kulturen, eine derzeit besonders brisante Frage.

Die Provenienzforschung hat einen wichtigen Schritt unternommen, so kann man als Resümee dieser gelungenen Veranstaltung ziehen, sich endlich auch im akademischen Bereich und vor allem im Ausbildungskanon der Kunstgeschichte zu etablieren.

PROF. DR. GILBERT LUPFER, DEUTSCHES ZENTRUM KULTURGUT-VERLUSTE, MAGDEBURG

······································

Raubkunstforschung und Öffentlichkeit

Öffentliches Symposium anlässlich des 80. Geburtstags von Prof. Dr. Uwe M. Schneede 13. Januar 2019, Hamburger Kunsthalle

»Weit über Hamburg hinaus ist die Provenienzforschung untrennbar verknüpft mit dem Einsatz Professor Schneedes.« Mit diesen Worten würdigte der Senator für Kultur und Medien der Freien und Hansestadt Hamburg, Carsten Brosda, das Wirken einer Persönlichkeit, die dieses kultur-, museums- und wissenschaftspolitische Feld in Deutschland in den zurückliegenden Jahrzehnten maßgeblich geprägt hat.

Der Jubilar, der zehn Tage zuvor seinen 80. Geburtstag begangen hatte, war aktiv an der Vorbereitung und Konzeption des Symposiums beteiligt gewesen und trat selbst als Moderator und Referent auf. Somit war von vornherein gewährleistet, dass hier keine

Veranstaltung stattfinden würde, auf der eine retrospektive Laudatio nach der anderen zu Gehör gebracht wird. Vielmehr sollte es ein Kolloquium zum erreichten Stand sowie zu den Perspektiven und den bestehenden Desideraten der Provenienzforschung sein: sowohl als sich dynamisch entwickelnde Spezialisierung innerhalb der sich mit Objekt-, Werk- und Sammlungsgeschichte beschäftigenden historischen Fächer und Disziplinen als auch als politisch und moralisch-ethisch begründete Schwerpunktaufgabe zur Identifizierung von NS-verfolgungsbedingt entzogenem Kulturgut und von Sammlungsgegenständen in kolonialen Kontexten. Dabei ist dem Kurator Schneede, das unterstrich er in seinem Vortrag nachdrücklich, die didaktisch überzeugende und visuell anregende Vermittlung und Präsentation der Ergebnisse der Provenienzforschung in verschiedenen Formaten ein außerordentlich wichtiges und zugleich persönliches Anliegen.

Uwe M. Schneede beim Symposium »Raubkunstforschung und Öffentlichkeit«

Nahezu alle Beiträge dieses Symposiums brachten nachdrücklich in Erinnerung, wie eng das Wirken des Kunsthistorikers und Museumsdirektors, des Ideen- und Impulsgebers Schneede, der in vielen Beiräten und Gremien tätig war, mit der Etablierung und Entwicklung der Provenienzforschung verbunden war und ist. Besonders eindrucksvoll stellte das der Vortrag von Gesa Jeuthe zu den »Anfängen und Ausblicken einer neuen Disziplin« unter Beweis.

Das Deutsche Zentrum Kulturgutverluste hätte die komplexen Aufgaben und großen Herausforderungen ohne die Tatkraft und ohne die Erfahrungen des – ehrenamtlich von 2015 bis 2017 tätigen – Gründungsvorstands Uwe M. Schneede wohl kaum in so kurzer Zeit erfolgreich erfüllen und bewältigen können. Den Dank der Mitarbeiterinnen und Mitarbeiter des Zentrums sprach Gilbert Lupfer seinem Vorgänger auf dem Symposium in Hamburg aus. Den Wunsch, dass die Provenienzforscherinnen und -forscher in Deutschland auch in Zukunft in Uwe M. Schneede einen kritischen Begleiter und engagierten Förderer an ihrer Seite wissen dürfen, schließen wir an dieser Stelle an: in dem von ihm begründeten Periodikum *Provenienz & Forschung*.

DR. UWE HARTMANN,
DEUTSCHES ZENTRUM KULTURGUT-
VERLUSTE, MAGDEBURG

Rezensionen

Herkunft & Verdacht. Provenienzforschung am Museum im Kulturspeicher. Die Zugangsjahre 1941 bis 1945

15. September 2018 – 14. April 2019, Sonderausstellung, Museum im Kulturspeicher, Würzburg

Das Würzburger Museum im Kulturspeicher präsentiert in einer Ausstellung die Ergebnisse von aufwendiger, detailreicher und hoch komplexer Forschungsarbeit zur Herkunft des eigenen Bestands, die Jahre zwischen 1941 und 1945 betreffend. Die Ausstellung veranschaulicht, wie stark die Provenienzforschung die Sicht auf ein Sammlungsobjekt verändern kann. Objektbiografien lenken den Blick auf vormalige Eigentümer und ihr Schicksal – auch auf Verbrechen gegen die Menschlichkeit. Zu einem zeitgemäßen verantwortungsvollen Umgang mit Kunst, Artefakten, letztlich jedweden Zeugnissen materieller Kultur müssen die Provenienzforschung und die öffentliche Präsentation ihrer Ergebnisse zählen.

Zwei Vermittlungskonzepte verbindet die Ausstellung miteinander: In einem zur Dauerausstellung gehörenden Saal weisen detaillierte Beschriftungen diejenigen Werke mit Verdachtsmomenten als in ihrer Herkunft besonders bemerkenswert aus – eine einfache Möglichkeit der Veröffentlichung der Provenienzen, die als Mindeststandard grundsätzlich wünschenswert wäre. Den Kern der Sonderausstellung bildet ein im Sinne des White Cube gestalteter Raum mit Werken und Schautafeln. Rund 20 Fallbeispiele erzählen exemplarische Objektbiografien; jeweils schildert eine Schautafel die zum Werk zugehörige Geschichte und schließt mit

Blick in die Ausstellung »Herkunft & Verdacht. Provenienzforschung am Museum im Kulturspeicher.
Die Zugangsjahre 1941 bis 1945«, Museum im Kulturspeicher, Würzburg

einem Fazit der Provenienzrecherchen (»NS-verfolgungsbedingt entzogen« oder »die Erbensuche hat begonnen« bis hin zu »unbelastet«). Texttafeln führen die interessierten Besucherinnen und Besucher in die Thematik ein, zum einen in die Gründungsgeschichte der Städtischen Galerie Würzburg unter ihrem ersten Direktor Heiner Dikreiter sowie zum anderen in die wichtigsten Rahmenbedingungen von Provenienzforschung – die historischen Hintergründe (»antijüdische Gesetzgebung: Entrechtung und Beraubung«; »Kunsthandel in der NS-Zeit«) und die methodischen Grundlagen (»Die wichtigsten Quellen der Provenienzforschung«). Welche Quellen entscheidend zur Klärung von Eigentumsfragen beitrugen, zeigen in Vitrinen ausgestellte Dokumente, darunter ein Meldebogen, ein Leibrentenvertrag, ein Rechnungsbuch als Nachweis für den Verkauf eines Bildes sowie ein historischer Ausstellungskatalog.

Welche Bilanz kann nun die Würzburger Provenienzforscherin Beatrix Piezonka präsentieren? Zu einem größeren Teil wird der zwischen 1941 und 1945 erworbene Bestand des Museums im Kulturspeicher als unbedenklich eingestuft (über 3 200 Objekte): so zum Beispiel Werke, die man direkt vom Künstler kaufte, oder Stücke aus der 1942 getätigten Schenkung des »Mainfränkischen Kunstvereins«, die bereits in der Jubiläumsbroschüre des Vereins von 1891 publiziert waren. Vier der über 5 000 Eingänge, die das Inventarbuch seit der Gründung der Städtischen Galerie Würzburg im Jahr 1941 bis Kriegsende verzeichnet, konnten dagegen bei den Recherchen als eindeutig »belastet« identifiziert werden – sie sind nachweislich unrechtmäßig entzogen worden. Es handelt sich um »Sonnenuntergang am Wasser« und »Meereswelle« von Karl Heffner (aus dem »Warenlager ›Wertmarke‹ Heinemann«), »Die Hinrichtung der Grafen Egmont und Hoorn« von Ferdinand von Rayski (Eigentum von Hugo Perls) sowie das »Bildnis eines bärtigen Mannes« von Max Slevogt (Eigentum von Bruno Cassirer). Welche hohe Präzision die Provenienzforschung erfordert, zeigt die dann

doch beachtliche Anzahl von Erwerbungen, bei denen trotz alle Recherchemühe Unsicherheiten über die Provenienz in entscheidenden Zeiträumen bleiben; diese Objekte mit starken Verdachtsmomenten wurden in der Lost Art-Datenbank veröffentlicht. Unter anderem werden sie mit der Galerie Wolfgang Gurlitt in Berlin oder mit dem »Sonderauftrag Linz« in Verbindung gebracht.

Die knappen Texte der Schautafeln können die Abgründe der »Arisierung« des Kunsthandels seit 1938 kaum erfassen: Hans W. Lange übernahm einvernehmlich das Auktionshaus von Paul Graupe, Jakob Scheidwimmer wickelte die Kunsthandlung von Hugo Helbing ab, die Gestapo beschlagnahmte den Kunstbesitz von Bruno Cassirer nach seiner Flucht von Berlin nach Oxford, Wilhelm Ettle begutachtete jüdisches Umzugsgut. Die Vielfalt, mit der man konfrontiert ist, will man die Biografie eines Objekts mit derjenigen seiner rechtmäßigen Eigentümer verknüpfen, wird in den präsentierten Fallbeispielen erfahrbar. Täter- und Opfernamen stehen nebeneinander, allzu leicht überliest man die doch so viel wichtigeren Namen der Opfer. Bei der dezenten und einheitlichen Gestaltung der Schautafeln muss man sehr genau hinschauen und lesen, in welchen Nuancen sich die Schicksale unterscheiden, – ein geschickter Schachzug, der die notwendige und typische Präzision und Sorgfalt in der Recherche hervorhebt, zugleich aber auch ein hohes Maß an Aufmerksamkeit von den Besucherinnen und Besuchern erfordert. Das gewählte Konzept vermeidet eine plakative und banalisierende Zurschaustellung der einzelnen Schicksale.

DR. HABIL. SUSANNE MÜLLER-BECHTEL, WÜRZBURG

..

Kunstbesitz. Kunstverlust
Objekte und ihre Herkunft

16. November 2018 – 25. März 2019, Staatliche Kunstsammlungen Dresden

Die Rückseite der kleinen Holztafel ist mindestens ebenso spannend wie ihre bemalte Vorderseite. Und in beiden Fällen sind es die unsichtbaren Informationen, die uns bis heute faszinieren und beschäftigen. Eigentlich stellte der Florentiner Bernardo Daddi darauf die Enthauptung der Märtyrerin Reparata dar. Doch statt der leidgeprüften Heiligen erwartet ein bärtiger Mann mit Tonsur den Todesstreich. Diese malerische Umdeutung, ob kultisch oder sozial gemeint, bleibt ohne Erklärung. Aber allein die seltsame Diskrepanz zwischen Bildtitel und Darstellung hebt das Täfelchen hervor. Aktuell in Dresden allansichtig präsentiert, fallen auch die zahlreichen Vermerke auf der Rückseite ins Auge. Am markantesten erscheint die Jahreszahl 1672, darunter der Schriftzug »Spinelli Aretino«, etwas oberhalb der Name Lorenzettis als wohl später korrigierte Zuschreibung. Die weiteren Notizen sind eine Ansammlung von Jahreszahlen und Inventarnummern, die für Laien nebulös, verschlossen bleibt, für Provenienzforscher allerdings die reinste Fundgrube ist.

Es sind genau diese Biografien der Kunstwerke, für die sich die Dresdner Provenienzforscher und das Kuratorenteam interessieren. Nach zehn Jahren Arbeit am sogenannten Daphne-Projekt stellen sie die Resultate ihrer Forschungen öffentlich vor. Weil eine komplexe Raumkonzeption und deren wissenschaftliche Detailfülle Besucherinnen und Besucher vermutlich überwältigen würde, wächst diese Präsentation gleichsam orga-

Blick in die Ausstellung »Kunstbesitz Kunstverlust. Objekte und ihre Herkunft«, Staatliche Kunstsammlungen Dresden · in der rechten Vitrine Bernardo Daddis Bild der »Enthauptung der heiligen Reparata« (um 1345)

nisch aus den prominenten Dauerausstellungen heraus. Im Residenzschloss, in der Porzellansammlung, in der Gemäldegalerie Alte Meister und im Albertinum begegnen wir daher Interventionen, die die Lebensläufe von exemplarischen 60 der bisher beforschten Exponate beleuchten.

Nur im Studiolo des Schlosses, wo sich auch das Bild der Reparata befindet, wurde eine Themenschau inszeniert. Mit dem »Sonderauftrag Linz« wird hier ein unrühmliches Alleinstellungsmerkmal behandelt, mit dem sich die Dresdner Provenienzforschung konfrontiert sieht. Während Dresden die Erforschung der verschiedenen Entziehungskontexte – Kriegsverluste, NS-Raubkunst, Kulturgutentziehungen in der Sowjetischen Besatzungszone sowie DDR-Recht/-Unrecht – mit anderen Museen teilt, steht das Phänomen der Kunstbeschaffung für Adolf Hitlers in Linz geplantes »Führermuseum« hier ohne

Vergleich. Noch immer befinden sich in den Staatlichen Kunstsammlungen einige Kunstgegenstände ungeklärter Herkunft, die Galeriedirektor und Sonderbeauftragter Hans Posse (später Hermann Voss) ab 1938 dafür akkumulierte.

Weit bewegender nehmen sich daneben die Biografien von Werken aus, deren Schicksal sehr genau ermittelt werden konnte und die ihren rechtmäßigen Eigentümern oder deren Nachfahren zurückgegeben wurden. Das betrifft etwa eine Reihe von Papierarbeiten, wie Karl Friedrich Schinkels »Gotische Kirche hinter Bäumen« (1810) oder Caspar David Friedrichs Entwurf für das Gemälde »Kreuz im Gebirge« (um 1817). Die Blätter stammen aus der Sammlung des jüdischen Textilunternehmers Julius Freund. Dessen emigrierte Witwe musste 1942 aus schierer Existenznot große Teile in Luzern versteigern lassen – wo Hans Posse als Käufer ins Spiel

Blick in die Ausstellung »Kunstbesitz Kunstverlust.
Objekte und ihre Herkunft«, Staatliche Kunstsammlun-
gen Dresden · Intervention in der Porzellansammlung

kam. 2010 wurden die Blätter in gütlicher Ei-
nigung zunächst den Erben der Familie zu-
rückgegeben und dann offiziell durch das
Kupferstich-Kabinett erworben.

Für die von derlei Verlust und Entzug
Betroffenen und ihre Nachfahren sind nicht
nur die eigentlichen Restitutionen wertvoll,
sondern auch die damit verbundene Aner-
kennung des damaligen Unrechts und die
Würdigung der familiären Schicksale. Mit
Sicherheit erzeugt die museale, gut verständ-
liche Darstellung von sehr persönlichen Ein-
zelfällen bei vielen Besucherinnen und Besu-
chern ein tieferes Verstehen für die histori-
schen Dimensionen. So begegnen sie etwa in
der Porzellansammlung dem Gruppenfoto
der Dresdner Familie von Klemperer, die
einst die größte außermuseale Sammlung
an Meissener Porzellan besaß. Als die jüdi-
schen Klemperers 1938 kurz nach der Reichs-
pogromnacht nach Südafrika flohen, wurden
die zurückgelassenen Werke von der Gestapo
beschlagnahmt und per »Führererlass« in

die Dresdner Sammlung integriert. Nach
jahrzehntelangen Restitutionsbemühungen
erhielt die Familie 1990 ihre Porzellane zu-
rück – um in einer großzügigen Geste der
Versöhnung 63 der insgesamt 86 identifizier-
ten Stücke als Schenkung in Dresden zu be-
lassen.

Eben solche Narrative entwickelt »Kunst-
besitz. Kunstverlust.« direkt aus den Dauer-
präsentationen heraus – so sind die Kaend-
ler'schen Figürchen der von Klemperer-Samm-
lung in ihren Vitrinen lediglich mit kleinen
roten Markierungen versehen. Unweit da-
von thront auf einem roten Sockel Objekt
»Nº PS_04«, eine Meissener Chinoiserie-Vase,
deren kriegsbedingte Odyssee erst 2018 glück-
lich zu Ende ging. Entweder aus einem geplün-
derten Bergungsdepot oder 1945 bei der Ver-
bringung in die Sowjetunion verschwunden,
tauchte sie in Kanada auf und konnte gütlich
nach Sachsen zurückverhandelt werden. Auch
die Abgänge und Irrfahrten von Objekten, die
1955 und 1958 nicht aus der Sowjetunion
wiederkehrten, bieten weiterhin Aufklä-
rungspotenzial – häufig verbunden mit tages-
politischer Relevanz. Das Gleiche gilt für jene
Artefakte, die im Zuge der sozialistischen
Zwangskollektivierungen aus Schlössern und
Herrenhäusern entwendet wurden – damals
euphemistisch als »Schlossbergung« bezeich-
net. Auch dazu wird in Dresden unermüdlich
geforscht, identifiziert und restituiert.

Es ist an dieser Stelle unmöglich, allen Fä-
den des komplexen Rechercheknäuels zu fol-
gen. Vor Ort allerdings vermag es die Konzep-
tion von »Kunstbesitz. Kunstverlust.« durchaus,
System und Leben in die Thematik zu bringen
– nicht zuletzt dank der praktischen Einbin-
dung in die bestehende Objektlandschaft. Und
vielleicht wird diese, auch gestalterisch ge-
konnte Präsentation selbst noch offene Fragen